世界名畫家全集 何政廣主編

索羅亞 J.Sorolla

周芳蓮◉著

藝術家出版社

西班牙陽光畫家

索羅亞
J.Sorolla

周芳蓮◉著　何政廣◉主編

藝術家出版社

目　錄

前言

在西班牙現代美術史上,我們將十九世紀和二十世紀,用索羅亞、伊夫里諾和卡瑪雷沙做為分界點。他們就像兩個世紀過渡時期的代表;同時,他們甚至可說是十九世紀末學院派繪畫的首領,並且又加入二十世紀的現代主義潮流。從這種美術史的定位上,我們可以了解索羅亞在美術史上的重要性。

法國印象派在巴黎興起,並廣泛影響歐陸之際,索羅亞是西班牙最具代表性的印象主義畫家。他到過巴黎,但並未參加任何印象派的活動,他只是在精神上與印象派主義的畫作觀念產生共鳴。印象主義對外光的描繪,在索羅亞的繪畫中,充分發揮。西班牙是伊比利半島上,充滿陽光和鮮花的地方,當地的風土民情,也很能滿足東方人對拉丁國度的幻想。索羅亞的繪畫便是誕生在此地的奇葩,陽光照耀下的白牆、陽光反射在男男女女飄動的衣飾上的動態感、碧藍海濱嬉樂的人們,家屋庭院的綠色植栽在陽光下閃耀發光,這都是索羅亞繪畫吸引我們的無限魅力。因此他被公認為最著名的伊比利半島陽光畫家。

在馬德里有一座索羅亞故居改建成的索羅亞紀念館,位在馬德里馬汀尼斯・加伯・普及大道上。我參觀了這座紀念館後,對索羅亞成為一位大藝術家的風範,有了更深刻的認識。這座美術館內外部都是依照索羅亞自己的意願設計建成的,館中陳列他的繪畫代表作並擺放許多索羅亞生前的豐富藝術收藏,而藏品恰當的擺設,是一座相當顯示了畫家創作環境和生活品味的優雅美術館。

《藝術家》雜誌駐西班牙特約撰述徐芬蘭,專訪索羅亞紀念館館長弗洛倫西奧・德聖安娜,談到索羅亞的風格時,有一句精彩的描述:「索羅亞的風格猶如一塊海綿一樣,走到哪裡吸到哪裡。」本書作者周芳蓮,現旅居西班牙研究藝術,她在本書中對索羅亞其人其畫有精闢分析。

索羅亞是一位經常外出寫生的畫家,被稱為「光的畫家」,畫出屬於西班牙的特殊光景。

2001 年 10 月寫於藝術家雜誌社

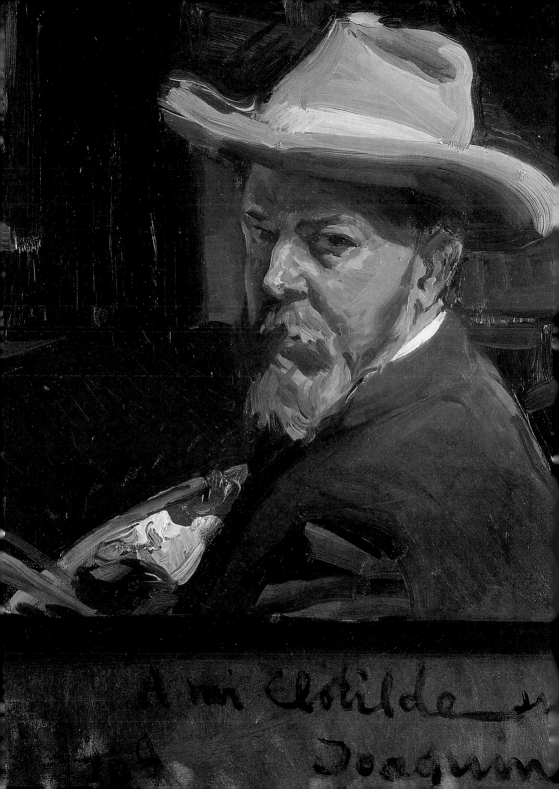

A mi Clotilde
Joaquín

西班牙陽光畫家
索羅亞的生涯與藝術

散播生命喜悅的畫作

 稱索羅亞（Joaquín Sorolla Bastida， 1863～1923）為陽光
畫家應是最恰當不過的了！由於早期在攝影師安東尼‧加西亞‧
貝雷斯（Antonio García Pérez，後來成了他的岳父）的工作室幫
忙，使他對光線的研讀特別講究。再加上出生在西班牙這陽光國
度東南方的瓦倫西亞（Valencia），此地靠海物產豐富，尤其以
柳橙、陶瓷和海鮮飯聞名，海灘更是吸引人潮，地中海的陽光和
海灘成為索羅亞孜孜不倦描繪的題材。

 索羅亞自小父母雙亡，和妹妹一起，隨著姨媽生活，跟著姨
父學做鎖匠，十四歲開始到藝術學校夜間部學素描，之後就讀藝
專，畢業後以故鄉省議會的獎學金到羅馬研習，定期地將作品寄
回西班牙以示學習成果。當時瓦倫西亞當地幾位重要的畫家以善
用色彩聞名和以學院慣例形式闡述歷史畫，索羅亞則跳脫保守學
院派的窠臼，採自然寫實派手法，色彩和光線成了他畫作中最基

自畫像　1909 年
油彩、畫布
41 × 26cm
馬德里索羅亞紀念館藏
（前頁圖）

8

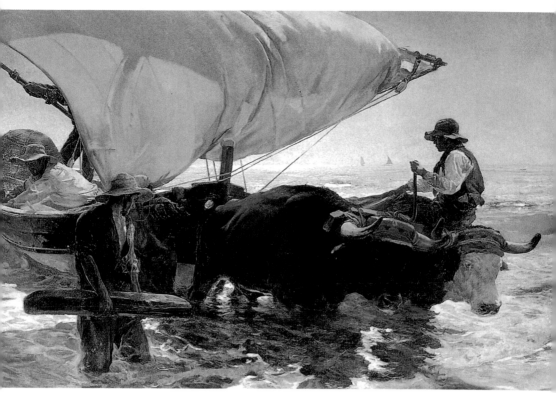

捕魚歸來　1894年　油彩、畫布　265×403cm　巴黎奧塞美術館藏

本的兩個要素。屢次獲得西班牙全國展獎項後，索羅亞在一九〇
〇年巴黎全球展開始進軍國際藝壇，逐漸在國外享有聲望，不僅
法國購藏他的作品，連德國、奧地利、盧森堡等國都相繼收藏他
的畫，特別是一九〇九年美國杭廷頓（Huntington）籌辦他在紐
約西班牙文化協會的個人展覽，獲得熱烈迴響，隨後索羅亞到其
他城市如水牛城、波士頓等地巡迴展出。由於美國展出特別成
功，為這位陽光畫家帶來許多的榮耀和財富，除了名門富商求其
畫像外，連當時的美國總統都邀他去白宮同住為總統畫肖像。稍
後為美國準備的十四幅大型壁畫更是他繪畫巔峰期嘔心瀝血之
作！

索羅亞畫中地中海耀眼的光線灑在人物身上的效果，是他畫法主要的特色和自創獨特的風格，甚至追隨模仿他風格者形成了索羅亞風格。一九一三年索羅亞本人宣稱歷經二十年的努力奮鬥，他的藝術發展到達成熟的階段：「直到在盧森堡美術館那幅畫〈捕魚歸來〉（1894），我才看到以往追尋的理想全部表現出來，這其中有過各種不同方法的嘗試、理性的思考和躊躇，直到找到固定的形式，但不是突然達成的，而是循序漸進地：最初從義大利停留期間開始，到一八九〇年〈巴黎的林蔭大道〉稍露形態，在〈另一個瑪格麗特〉幾乎找到定型，最終〈午後艷陽〉（1903）一群牛拖著小船才是更真切明顯的結果。」

　　再者，將白色當做主要顏色使用，甚至在白色上用白色作畫，也是索羅亞創作上的特徵。例如：紀念女兒誕生的〈母親〉（1895），白色床罩、床單、枕頭褓褓中的小娃兒和房間牆壁皆以白色為主色調，表現出每一樣東西不同的質感：輕柔、光潔，或絲綢、棉布，或厚薄，又如：〈瑪麗亞（女兒）〉（1900）、〈（妻子）格夢蒂德在海灘〉（1904），和〈海邊散步〉（1909）等等也以白色為主。另外，如：〈海邊戲水的小孩〉（1903）、〈小孩和他的小船〉（1904）、〈單桅小帆船〉（1909）和〈海灘上的孩子們〉（1910）等等海灘景觀，小孩光溜溜的身子披著一層海水，在陽光照耀下閃爍發亮像發光體一樣，更成了索羅亞畫作的註冊商標，他的畫散發出生命的朝氣，讓人感受到陽光的熱力，豐富的色彩為整個畫面帶來鮮艷明快，有種喜悅的因子在裡頭！

瓦倫西亞時期啟蒙對藝術的興趣

　　華金・索羅亞・巴斯第達於一八六三年二月二十七日出生在西班牙瓦倫西亞，家庭從事紡織買賣。兩歲時，父母因霍亂不幸相繼去世，小索羅亞和小他一歲的妹妹只好投靠姨媽，姨丈是位鎖匠師傅。畫家幼年生活資料缺乏，只知約在一八七二年上小學

圖見9頁

10

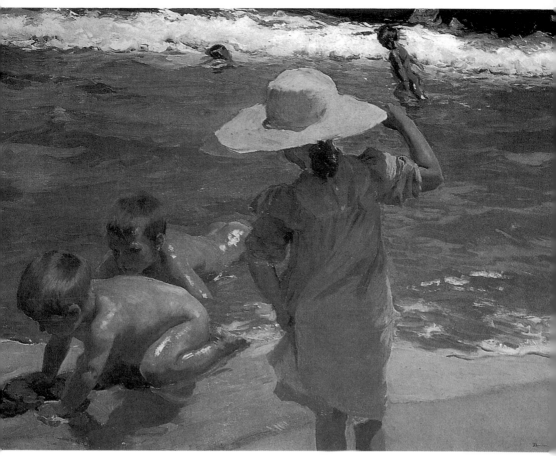

海邊戲水的小孩　1903年　油彩、畫布　96.5×129.5cm　美國費城美術館藏

　　時對色彩比文學感興趣，另外，在索羅亞紀念館中藏有兩張他在
中學時代（1875～1876）的畫圖獎狀。

　　姨丈看索羅亞對讀書興趣缺缺，決定收爲鎖匠學徒，晚上則
讓他去手工藝學校和雕塑家卡普茲（Cayetano Capuz）學素描直
到一八七九年爲止。不過，索羅亞在前一年已先進入聖卡洛士美
術學校就讀，期中受教於辛保爾（Gonzalo Salvá Simbor， 1845
～1923），辛保爾曾經待過巴黎並受到「巴比松」派的薰陶，創
立戶外寫生作畫之風，對年輕的索羅亞影響很深，終其一生都是

辛保爾忠實的追隨者。

自一八七九年索羅亞開始參加瓦倫西亞舉辦的比賽和展覽，得到各種不同的獎賞，如：以一幅水彩〈校園〉得到一八七九年地方展的第三獎；一八八○年的〈鳶尾草〉獲創作展銀牌獎，一八八一年結束藝術養成。那一年內曾參加兩項展覽，以〈花瓶〉獲瓦倫西亞地區花草展青銅獎，以〈三個打漁郎〉參加全國展，在攜畫前往馬德里時，索羅亞首次造訪普拉多美術館並對維拉斯蓋茲（Velázguez）崇仰有加，尤其是對其寫實的風格留下深刻的印象，對他日後造成很大的影響。回到瓦倫西亞後他與坎馬倫奇（Ignacio Pinazo Camaretnch，1849～1916）接觸，這位剛從羅馬返鄉的藝術家也成了索羅亞的老師，引介當時義大利的潮流，兩人的作品非常相似到令人混淆不清的地步。

一八八三年索羅亞再度參加地方展，以〈修女祈禱〉取得金牌，同年又到馬德里普拉多美術館臨摹維拉斯蓋茲的畫，約計十六幅左右。一回故鄉他馬上著手進行隔年的比賽展，以歷史為題材，〈五月二日〉畫他出生地的鬥牛場，十分保守嚴謹地描繪每一細節，他花了相當長的時間並且點燃煙火製作畫面氣氛的效果，一八八四年評審委員頒給二等獎，這樣的優良成績使他充滿信心爭取羅馬獎學金，這次畫瓦倫西亞的市集，〈巴耶特（Palleter）叫賣〉如願以償贏得地方省議會到羅馬三年的獎學金。

義大利時期

一八八五年初索羅亞抵達義大利羅馬，迎接他的是畫家普拉迪亞（Francisco Pradilla，1848～1921），這位指導老師規定他接受嚴密的素描訓練。在羅馬索羅亞沒有找到他原先期待的，而決定轉往巴黎去尋找新替代，從春天到十月他一直都待在那裡，這段停留期間我們並沒有太多的資訊，根據畫家個人的描述，他曾參觀兩個令人難以忘懷的展覽，一是法國畫家勒貝傑（Jules

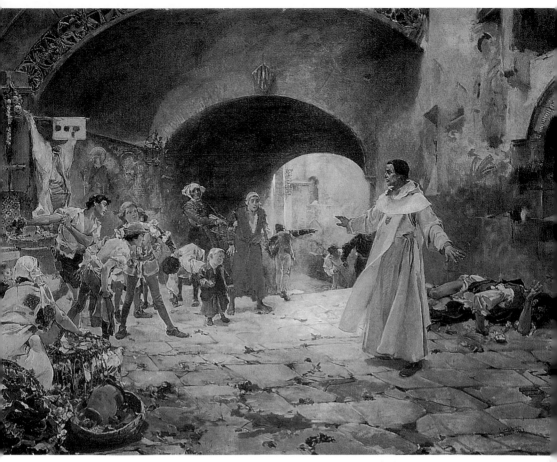

神父何費護衛瘋子　1887年　油彩、畫布　154×205cm　瓦倫西亞市立美術館藏

Bastien-Lepage，1848～1884），另一是德國畫家曼茲爾（Adolf
von Menzel，1815～1905）的回顧展，透過法國畫家他直接接
觸到「巴比松」學派和社會寫實主義。索羅亞對德國畫家採用強
烈的色彩十分欣賞，後來他也如法泡製。當年秋天回到羅馬後，
索羅亞遊遍北義大利：比薩、佛羅倫斯和威尼斯，所到之處都以
畫筆記錄，他一八八六年進入拿波里，之後轉返羅馬開始準備來
年的全國比賽，起先以與出生地瓦倫西亞相關聯的歷史畫題為構
想，最後決定以宗教畫〈下葬耶穌〉參賽，索羅亞幾乎花了一整

酒神的女祭司（酗酒的女人） 1886年　油彩、畫布　60×75cm　波多黎各龐斯美術館藏

年的時間才完成，送去參加一八八七年全國展不料落敗，這明顯
的挫敗使畫家痛心地離開羅馬，遷移到埃西斯（Asis）。

　　在埃西斯，畫家荷西・貝呂爾・吉爾（José Benlliure y Gil，
1855～1937）待他如同兄弟，在此地索羅亞決定模仿義大利文
藝復興早期的風格並開始以水彩畫瓦倫西亞地方風俗民情。一八
八七年底寄〈神父何費護衛瘋子〉回故鄉，這幅畫是羅馬獎學金　　圖見13頁
最後的成果，委員會最終裁定延長一年的獎學金讓索羅亞留在義
大利。一八八八年九月他回到西班牙與格夢蒂德（Clotilde García

義大利女孩　1886 年　油彩、畫布　59 × 41cm　私人藏

del Castillo）結婚，新娘子是索羅亞於學生時代在攝影師安東尼·加西亞·貝雷斯工作室幫忙時認識的攝影師女兒，而能夠到工作室去是因爲攝影師是同班同學的父親。由於攝影師欣賞索羅亞的才華，不只讓他在工作室學習，還將自己的愛女也放心交到他手中。

畫家對光線的敏感度和取景角度都深受攝影的影響，日後從畫作中皆明顯地透露出早期所受的訓練。新婚的索羅亞帶著妻子前往義大利，在羅馬稍作停留後，旋即轉返埃西斯，隔年一八八九年小倆口計畫著返國，一是由於獎學金將終止；另一主因是畫作賣出很少，就這樣索羅亞結束義大利居留，過境巴黎並逗留一段時日才回瓦倫西亞暫住，當年年底遷移馬德里定居。

從一八八一年索羅亞結束學業到一八九○年從義大利回國定居馬德里之間，年輕的索羅亞在作品上的準則調整仍傾向傳統的道路，譬如他所參加公家機構主辦的比賽，不僅是西班牙還有其他歐洲各國也一樣，都是偏向歷史或地方色彩濃厚的作品。就繪畫技巧方面，索羅亞可謂十分高明，對色彩的掌控和品味也很高，另外，採戶外作畫的條件來呈現繪畫主題都是他處理這些畫作的方法。

這階段的索羅亞尚在探尋自己的繪畫途徑，但是可察覺到有些受弗圖尼（Fortuny）這位善用色彩的瓦倫西亞派畫家的影響。此外，還有兩項畫家此時的重點：1.是一八八一年和一八八二年造訪馬德里並在普拉多美術館臨摹十七世紀西班牙大畫家維拉斯蓋茲的畫。2.是一八八五年在巴黎參觀勒貝傑和曼茲爾回顧畫展所受的啓示。在義大利時期有兩幅習作：〈酒神的女祭司（酗酒的女人）〉（1886）讓人立刻想起維拉斯蓋茲的〈照鏡的維納斯〉，畫中人物的擺姿很明顯是取自十七世紀西班牙大師作品的靈感；另一幅〈義大利女孩〉（1886）已看出善用色彩的筆觸，畫上題字送給瓦倫西亞畫家艾米利歐·沙拿（Emilio Sala），索羅亞對這位他在羅馬學院的老師很是景仰。

圖見14頁

圖見15頁

不幸的遺傳　1899 年　油彩、畫布　210×285cm　瓦倫西亞信用銀行藏

發展社會寫實風格

　　索羅亞的藝術養成階段，可分爲二大時期：1.一八七八年到
一八八四年瓦倫西亞時期。2.一八八五年至一八八九年爲義大利
時期，這期間速寫草圖的集結成繪畫題材。〈巴黎大道〉（1889）
一八九○年在全國展覽，這畫作概括畫家這些年來所有的疑慮和
沮喪情懷，果然以相當高的評價得獎。從一八九九年的〈不幸的
遺傳〉開始發展社會寫實風格，此風格正是一八九○年來西班牙
各項競賽所偏愛的。

販賣妓女　1894 年　油彩、畫布　馬德里索羅亞紀念館藏

　　一八八五年藝術家在巴黎度過幾個月，在當時，印象派從剛
出現藝壇時遭受嘲弄、不賣座的挫敗和被大眾拒絕，堅持到漸漸
建立鞏固的地位已經歷十一年考驗。儘管如此，莫內、雷諾瓦、
竇加或畢沙羅並沒有特別吸引當時二十二歲的索羅亞注意，倒是
兩位不屬於印象派的畫家，他們個別的回顧展特別使他著迷和學
習。法國的勒貝傑正好在前一年去世，其畫作喜以鄉間寫實為題
材，並延續庫爾貝和米勒傳統寫實的田園詩歌中情境甜美的氛
圍，但是採用馬奈明朗的色調、自由流暢快速的筆觸；另一位德
國的曼茲爾當年正滿七十大壽，所畫的大量作品結合了歷史和軍

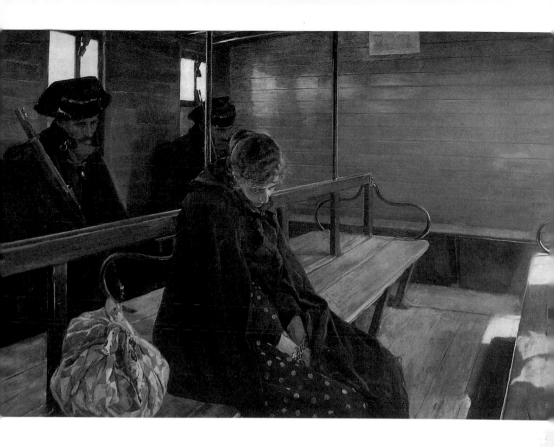

另一個瑪格麗特
1892年　油彩、畫布
130×200cm
美國密蘇里華盛頓大學
美術館藏

事場景，仍保有十九世紀德國特有籠罩於光亮效果的浪漫主義氣氛中。這兩位畫家提供給當時年輕一輩的畫家們，如索羅亞，一種被官方品味所包容的第三途徑，介於活躍的學院派和激進的印象主義之間。就技巧而論，充滿了敘述、詩意和感情，特別在十九世紀時，這類的畫作掛滿在資產階級的宅第。事實上，這類型的作品在當時世紀交替之際，無論在西班牙或國際展覽都相當成功，並且佔據整個藝術市場，直到一九二〇年左右前衛藝術才取代其地位。

　　當年在巴黎參觀勒貝傑畫展獲得的不少新題材已深植索羅亞之心，加上一八八九年巴黎全球展上北歐畫家們所採的繪畫元素也受到索羅亞的喜愛，綜合法國和北歐的影響，索羅亞創作了草

圖習作和四幅不可多得的社會寫實作品：一八九二年的〈另一個瑪格麗特〉贏得一八九二年西班牙全國展頭獎；一八九四年又作〈還說魚很貴！〉和〈販賣妓女〉兩幅，〈還說魚很貴！〉獲得一八九五年全國展頭獎；第四幅〈不幸的遺傳〉（1899）則獲得一九〇一年全國展榮譽獎。在〈另一個瑪格麗特〉和〈販賣妓女〉的構圖中，對角線的巴洛克式構圖和高角度光線來源的畫法在在顯示出西班牙黃金時代大師維拉斯蓋茲對索羅亞的影響。

圖見18頁

　　〈另一個瑪格麗特〉是索羅亞個人首次以現實社會為題的畫，手法採自然忠實地呈現，這種畫法是畫家終其一生都遵循的原則，只是這幅作品以社會批評改邪歸正的角度描繪。此影響來自當年西班牙繪畫的現象，從卡薩斯（Casas）、蘇洛亞加（Zuloaga）和霍金‧米爾（Joaquim Mir），特別是畫家的同鄉巴拉斯科‧伊瓦涅斯（Blasco Ibáñez）；他們所追尋的是一種摩登替代舊有的歷史畫，從這方面索羅亞企圖在民俗畫中把傳統慣例賦予新的時代意義。這幅〈另一個瑪格麗特〉是第一幅在美國展出的重要作品，這名女子悲劇的命運——由於悶死自己孩子被捕。畫家從搭乘火車旅行的見聞中取出的場景，人物採短縮透視法，構圖以對角線將視線引向車廂的一角落，然後以火車上長凳座位的走向將重量平衡過來；車廂僵硬的線條和女人黑色披肩及警衛黑色的穿著予人沉重憂鬱的感覺，還好警衛頭上的兩個小窗口透進溫暖的陽光灑在車廂上暖和了冷寂的氣氛，這樣光線暖色的畫法成了索羅亞特殊的個人風格之一。另外，他對人物神情的捕捉十分精湛，在日後一系列的肖像畫中可得到見證。

圖見19頁

　　〈還說魚很貴！〉描繪二位年長的漁夫正照料著被魚鉤弄傷的年輕同伴，同時可以看到他們正處在搖擺不定的漁船上，一盆蕩漾的水點出空間的主要關鍵仍是傳統的素養，對角線的佈局畫面和自然寫實的畫風和光源焦點手法在在反映出十七世紀的風格。但在畫幅和色彩方面已是現代歷史畫的準則，尤其是畫的命名和所處的空間都是風俗民情畫特有的。

還說魚很貴！　1894年
油彩、畫布
153×204cm
馬德里普拉多美術館藏
（右頁上圖）

船上用餐　1898年
油彩、畫布
180.5×250.5cm
馬德里聖費南度學院美術藏（右頁下圖）

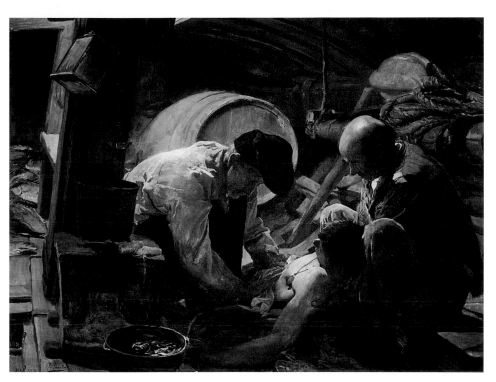

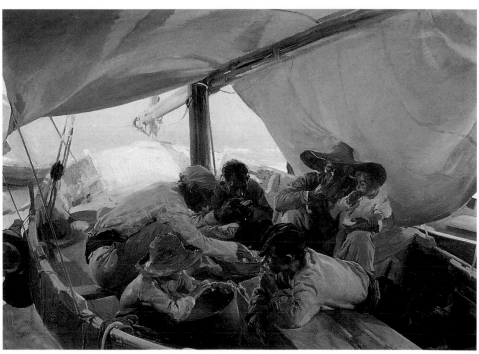

〈不幸的遺傳〉是索羅亞社會寫實時期的句點，這些生來殘障的小孩是父母親罹患梅毒遺害自己骨肉的結果。這幅畫在一九〇〇年世界展贏得很高的榮譽，但是畫家從此以後再也沒有畫這類題材。雖然在取景角度或小孩群集的安排，日後在沙灘畫作中可見，但同一主題已不再重現畫布了。比這幅稍早一些的〈船上用餐〉畫家將一群大人小孩聚在船頭布幔下吃飯，被風吹脹的遮陽布下是主要場景，由於布幔外充滿耀眼的強烈陽光，格外使得布幔下的人物像浮雕一樣而顯得有體積，一種強烈對比的陰影與逆光效果，不可諱言地是受到攝影的影響。縱使社會寫實題材不是索羅亞鍾愛的，但是從這幾幅作品之中，已經可以窺見畫家成熟及一些具有個人特色的繪畫語彙了。

改革民情風俗畫

值得一提的是法國畫家勒貝傑給索羅亞雙重的啓發：一是帶領他在日常生活周遭的環境尋找畫題，例如，瓦倫西亞漁夫之於索羅亞，就如鄉村生活之於法國畫家一般；另一方面是加強對自然忠實的呈現並且在掙脫傳統學院束縛時更有自信。基於這樣的礎石促使他在一八九〇年代開始朝兩個互補的方向發展：社會寫實和含有某種當時社會見證意味的改革民情風俗畫。索羅亞在一九〇〇年以後完全放棄社會寫實風格的繪畫，雖然由此索羅亞在西班牙獲得早期相當重要的成功。〈還說魚很貴〉得獎後爲馬德里普拉多美術館收購，〈不幸的遺傳〉在巴黎獲獎開啓他進軍國際藝壇之門，引發對社會寫實題材的興趣，同鄉人伊瓦涅斯這位享譽國際的小說家常常熱情地支持他。除此之外，他也與瓦倫西亞當地政要和文藝人士常有交往，從一八九七年一幅集體畫像中可以一一點名證實。

民俗畫這方面，尤其是畫瓦倫西亞的漁夫和海灘成了世紀交替之際（十九世紀進入二十世紀）索羅亞揚名國際個人特色的繪

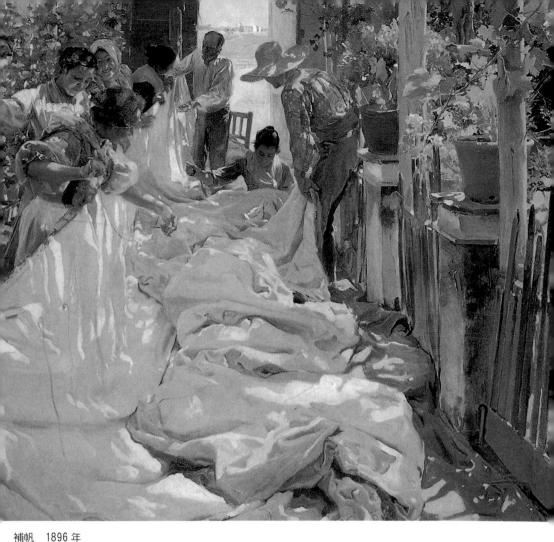

補帆　1896 年
油彩、畫布
220 × 302cm
瓦倫西亞現代美術館藏

圖見 21 頁

畫語言。有如註冊商標一樣，這些畫作更新了社會性題材。〈船上用餐〉（1898）、〈捕魚歸來〉（1894）和〈補帆〉（1896）展示打漁人家日常的生活景況，沒有太多的描寫和敘述的企圖，純粹只是捕捉活動的一刻將自然忠實再現有如攝影一般，並沒有放入感情因素的動機，單純地把地中海岸強烈陽光照耀下戶外活動誠實地以彩筆記錄下來。

　　從〈捕魚歸來〉開始，索羅亞將畫題轉移到以瓦倫西亞漁夫

們的生活為中心，而且也越來越大膽地把地中海眩目的強光效果大量引用在畫中人物上，也因此成了畫家的商標，從題材和光線的採用讓人很容易辨識出索羅亞的畫。雖然我們將早期的畫和晚期的拿來比較時，這幅作品某些方面顯得生硬些，但是閃爍水波的捕捉勝過傳統一籌。從高角度取景讓人易於直接觀察海灘上水波逐流及凝結，擴散的日光在船帆上。創作非常大的畫也是索羅亞成熟期的特徵之一。誠如畫家本人所說：「〈捕魚歸來〉是第一幅能將自己繪畫理想兌現於畫布之上的畫。」同時也是頭幾幅獲國際成功並被盧森堡美術館（今藏於奧塞美術館）購藏的畫。另有較小幅的〈瓦倫西亞漁夫〉（1895）也於一八九六年柏林國際展時得獎被柏林國家畫廊收購（今私人藏）。

圖見23頁

　　〈補帆〉一作「對索羅亞來說，那麼大塊無定形的白帆佔據構圖主角的地位實在是非常大膽的作法。」藝評家荷西・萊蒙・梅立達（José Ramón Mélida）描述這幅畫在一八九九年西班牙全國展中不討好大眾的看法。儘管如此，這幅作品在慕尼黑和維也納都得到獎項。從葡萄藤架上篩下的陽光灑在忙著補帆的婦女們身上和三角船帆上，還有庭院的花草盆景上，把整個畫面點綴得像一大塊印著碎花的布一樣熱鬧非凡，到此索羅亞的調色板可以說是完全符合他對繪畫的觀念，也就是藉由繪畫這項工具來傳達訴說對大自然和生命愉悅的禮讚。

　　在馬德里居住的這段日子（1890～1894）索羅亞致力於風俗畫並朝兩個不同的方向發展：一種比較精緻，有著弗圖尼的印象，以及經由朋友荷西・希門尼斯（José Jiménez）鼓舞，兩人企圖以聖地或瓦倫西亞巴洛克教堂，某種回味宗教形式的作品，如：〈教堂小司出錯〉和〈親吻聖器〉在上層階級間打開道路；另一種較有力的風俗畫明顯地受到畢納所（Ignacio Pinazo）的影響，如〈幸福的日子〉、〈善妒的未婚夫〉和〈瓦倫西亞景觀〉等等。至於這時期的肖像畫有〈荷西・卡納勒加肖像〉（1891）和〈班尼圖・貝雷斯・加圖肖像〉（1894），後面這幅所採橫寬豎窄

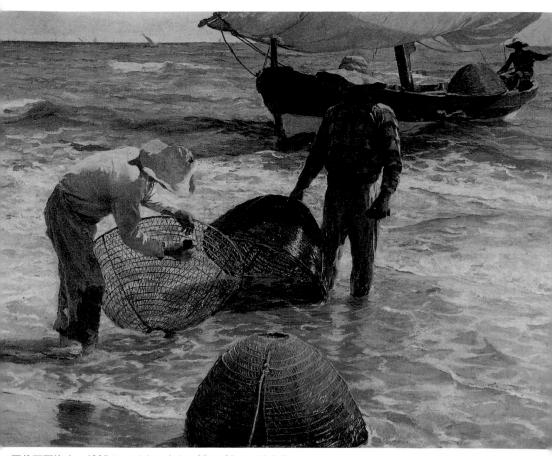

瓦倫西亞漁夫　1895年　油彩、畫布　65×85cm　私人藏

的畫布，半身人像的姿態成了後來畫家為朋友們和家屬們畫像慣用的常規。

圖見13頁

　　另外有兩個很好的例子指出索羅亞這些年來與傳統題材相對立，如：〈神父何費護衛瘋子〉一圖是瓦倫西亞省議會制定的歷史題材，是畫家為羅馬獎學金提出最終的成績單。畫中的神父相傳於十五世紀在瓦倫西亞市集上對抗一群正訕笑戲弄著瘋子並且向他扔東西的少年，可憐的瘋子和他的布娃娃無力招架地躺在牆腳，幸虧神父出現護衛，後來這位神職人員在瓦倫西亞創建世界上第一所瘋人院。這是一幅道德教化人心的畫題，引發憐憫博愛

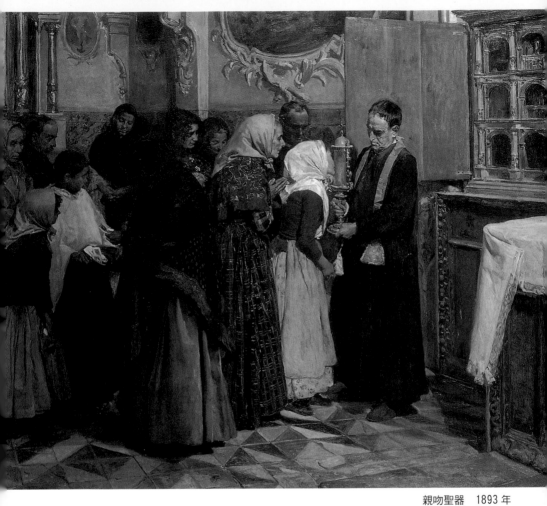

親吻聖器　1893 年
油彩、畫布
104 × 125cm
西班牙畢爾包美術館藏

之心，提倡社會善良風氣。與這幅有異曲同工之妙的〈親吻聖
器〉（1893）由神父在教堂聖器室中手持存放聖骨的容器爲虔誠
信仰的村民祈福，畫面上一名少女正親吻著聖器，其餘的民眾都
心懷恭敬耐心地等候，隊伍魚貫進入小小的聖器室，幫忙神父的
少年小司捧著托盤正收著人們的奉獻。如此的景象讓人不得不聯
想起另一位西班牙黃金時代畫家里貝拉（Ribera）十七世紀自然
主義的繪畫，索羅亞刻意偏向寫實令人印象深刻，這是第一幅取得
國際認可的作品，一八九三年在巴黎沙龍，隔年在維也納展覽。

海浴　1899 年　油畫
178 × 139cm

以靠海為生的打漁郎為主題

　　自一八九四年後，索羅亞的風俗畫有了轉變，開始以靠海為
生的打漁郎為主題。事實上，這畫題並不是索羅亞首度開啓的，
而是畫家坎馬倫奇為開路先鋒以小幅畫布創作，但是索羅亞則擴
大發展，尤其〈捕魚歸來〉在巴黎獲獎之外，法國政府還將作品
收購，今藏於奧塞美術館。這典型的沿海風俗畫，畫家終其一生
孜孜不倦地描繪，以各種不同多變化的手法詮釋，更延伸到以海
灘戲水為主題，第一幅名為〈海浴〉，接著〈南風〉皆是一八九

受洗　1899 年　油彩、畫布　80 × 114cm　私人藏

九年的作品，可惜〈海浴〉在布宜諾斯艾利斯的傑克（Jockey）俱樂部一場火災中燒毀，今日已無法見到眞蹟作品，頗令人遺憾。然而在這之前藝術家已顯示對光線描繪極感興趣，我們可以在〈補帆〉之中，欣賞到他是如何將陽光反射到鋪展在地上的大帆布、忙補釘的婦人們身上和庭園花卉植物上，看似以佔大半畫面的船帆爲主角，實則光線扮演著更重要的角色。

圖見 23 頁

　　在〈受洗〉（1899）這畫當中，同樣地畫家以輕描淡寫的筆觸刷過人物，營造光線流瀉在身上和桌上的感覺，索羅亞在白色和藍紫色系之間呈現光和陰影之間微妙的對比，這種手法成了他處理陰陽光背的相對而不失全畫顏色亮度的特徵之一。以白色爲顏色而且大量採用的索羅亞，一八九五年爲紀念小女兒愛蓮娜的誕生，在嬰兒出生時的六月畫下〈母親〉一作，全幅以白色爲

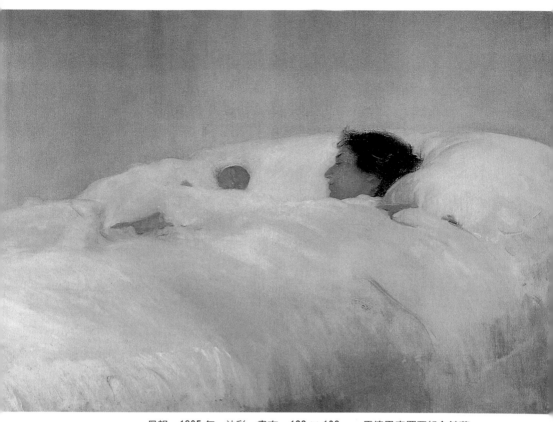

母親　1895 年　油彩、畫布　123 × 168cm　馬德里索羅亞紀念館藏

主，以略帶灰色的牆爲背景顯得簡潔扼要，也把母親的頭部突顯
出來，稍帶藍色調的臉龐及倦容的母親，在經歷分娩後躺在床上
休息，並躺的是剛出生有著紅潤似玫瑰花瓣膚色的小娃娃，甜甜
的小臉和緊閉的雙眼告訴我們她正睡得很香很沉。索羅亞繼續以
白色系創作，或許與現代主義有關聯，一八九六年的〈華金（畫
家的兒子）穿著白衣裳〉小男孩身上的白衣吸引觀畫者的注意
力，這幅的背景除了與前幅同樣有灰色調外，還有紫紅色的錦葵
花。肖像畫後來成了畫家的家常便飯一樣，而且都是非常卓越傑
出的寫實作品。

　　索羅亞在忙碌的繪畫世界中與家人朋友之間的聯繫也沒有疏

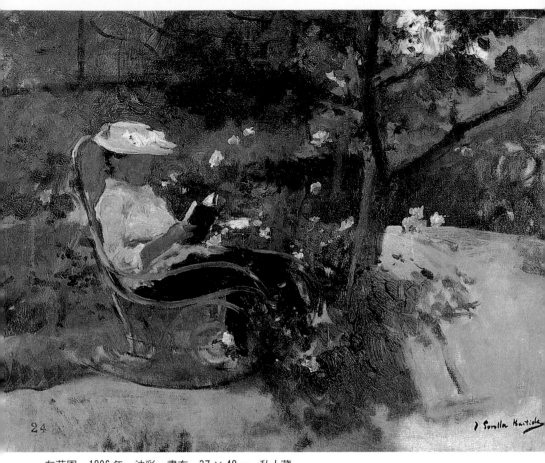

在花園　1896 年　油彩、畫布　37 × 48cm　私人藏

忽掉，反而將親朋好友變成了模特兒，透過畫肖像讓彼此間的關
係更進一層，在事業與家居生活之間索羅亞取得協調，畫他最熟
悉最親近的人與物。如：早期的瓦倫西亞漁港漁夫、海灘到晚年
馬德里住家的花園等等。一八九六年的〈在花園〉是畫家的妹妹
正在花園閱讀，在這兒的筆觸較接近法國印象派；而〈母親〉那
幅，畫家的妻子溫柔地望向初降人世裹在柔軟襁褓中的嬰兒，溫
和的光線環繞著她，在此白色的床單摻著柔和的乳黃和嫩綠，整
幅畫給人的感覺比較接近裝飾性強的現代主義，甚至有點惠斯勒

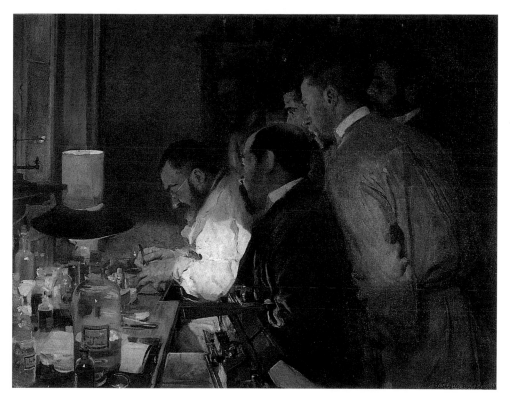

一項研究實驗（西馬諾醫生的實驗室）　1897 年　油彩、畫布　馬德里索羅亞紀念館藏

（Whistler）的味道，在以往索羅亞的畫中幾乎看不到惠斯勒的影子，但卻多少受加泰隆尼亞的現代派畫家卡薩斯和陸西紐（Rusiñol）的感染。

　　一八九七年的〈一項研究實驗〉或也稱〈西馬諾醫生的實驗室〉，西馬諾（Simarro）醫生在顯微鏡前，身後圍著與他一起作實驗的伙伴們，個個專注的神情，目光集中在唯一聚光燈下，照亮整個構圖。西馬諾最初是化驗師，後來成爲心理醫師，追隨維也納佛洛依德學派。這幅畫的名稱令人聯想到林布蘭特的作品，尤其是畫中明暗光線的處理有人認爲是受林布蘭特的影響，實際上，這種說法很難被接受，因爲索羅亞直到一九〇二年才踏上低地國荷蘭。

哈維亞水車　1900 年　油彩、畫布　馬德里索羅亞紀念館藏

　　〈哈維亞賣繩索的人們〉為一八九八年六月份時索羅亞在阿
歷甘特（Alicante）一帶所作，雖然畫家本人記錯時間寫上一八九
七年，這主要是由於畫家常常在事過幾年後，憑著記憶在畫上標
示日期以至於造成錯誤，並且還根據留在今日的索羅亞紀念館中
尚有二幅較小的同主題的畫，以此類推判定的。從光線的捕捉來
看，這是一幅相當有趣的畫，跟一八九六年的〈補帆〉非常接
近。十九世紀末在哈維亞這個地方大量生產繩索，索羅亞在一九
〇一年又以同一個主題作畫。

　　〈哈維亞水車〉（1900）是索羅亞詮釋繪畫的另一個新起點，
也正式進入他創作的巔峰期。在巴黎全球展的成功，使得索羅亞
有更大的自由空間去發揮，更開放地邁向「燦爛」的繪畫前進，
他的調色盤越來越鮮明，與當時歐洲擅長色彩和光線的畫家並駕

瑪麗亞　1900 年
油彩、畫布
110 × 80cm　私人藏
（右頁圖）

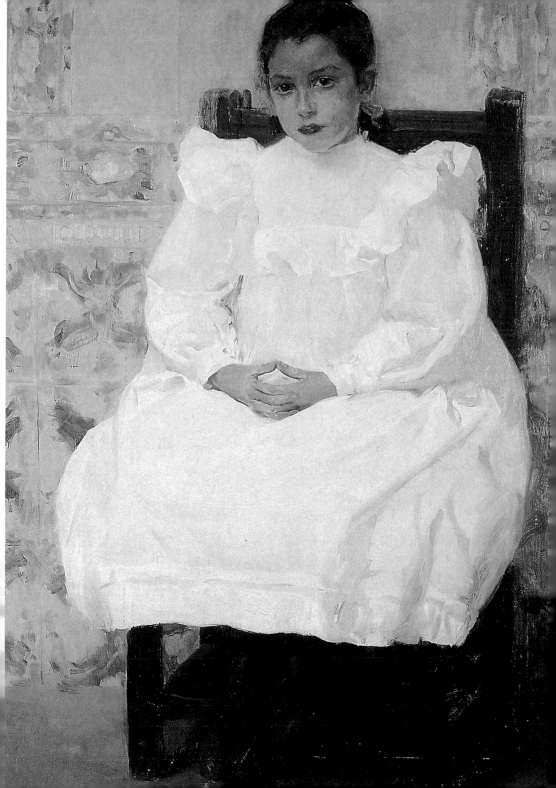

齊驅，特別是北歐畫家左恩（Zorn）和克羅亞（Kroyer）兩位。自此他開始描繪風景，索羅亞以往一直沒有涉獵風景題材。這時期的作品，形態比較確切，素描線條漸漸被寬闊和沾有厚厚油彩的筆觸所取代，所有描繪的一切都在光的遊戲下閃爍震盪。

這幀照片說明索羅亞是以照片作輔助畫下〈我的家人〉。馬德里索羅亞紀念館藏

反傳統觀念的肖像畫

〈格夢蒂德在畫室〉一九〇〇年畫，是一幅反傳統觀念的肖像，在近景的杜鵑花搶盡鏡頭，使得女主角暗淡失色退居次要地位，即使華麗的藍色禮服是此畫另一個引人注意的焦點。索羅亞在為家人和朋友們畫像時，以傳統的方式發展來尋找新的寓意，喜歡採用橫式的畫幅，這點是完全不同於傳統的格式，而且擅於運用周遭環境構成的元素追尋有別於學院派肖像畫的新形式；畫中人物的姿態各異。

同年〈瑪麗亞〉畫家大女兒正面肖像畫，小女孩坐在一面磁磚牆前，那面牆上磁磚的圖案讓人聯想起美國畫家沙金（Sargent）的畫，索羅亞在白衣服的處理運用寬筆輕刷過後，加上幾筆藍色讓白色更鮮明，與四年前的〈補帆〉同一個手法，也會出現稍後我們即將介紹的幾幅海灘的畫之中。這幅畫在某些方面看來，如背景印花牆和正面人像如貼在牆上一樣的平面，有種日本版畫的味道。一九〇一年的〈我的家人〉是全家人的肖像，也包括畫家在內，從這幅畫，不容置疑地，是道道地地取自維拉斯蓋茲的〈宮廷侍女〉圖，尤其是空間上的玩弄技巧，畫家本人手持調色板出現在背景的鏡子之中，如同〈宮廷侍女〉中國王夫婦在鏡子裡現身一般，而且這一群人物像是從一片陰暗中冒出來，畫法也同十七世紀的大師一樣，〈由裡向外〉誠如索羅亞在致友人左恩的一篇文章中所寫的──這是給所有與現代自然主義有關聯而遠離源自法國印象派早期傳統前衛主義的畫家們一個重要的參照。另外，有一幀照片說明索羅亞是以照片作輔助畫下

圖見33頁

我的家人　1901年　油彩、畫布　185 × 159cm　瓦倫西亞市政府藏

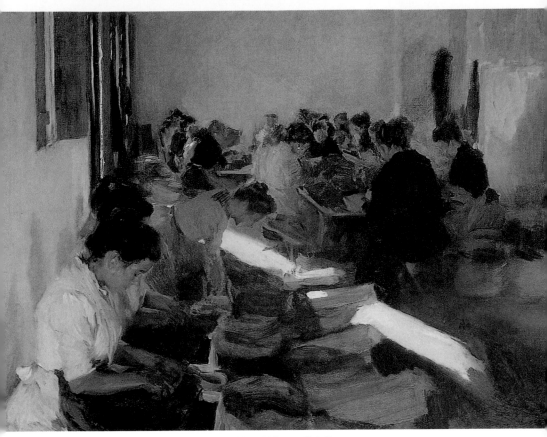

把葡萄乾裝箱　1901年　油彩、畫布　88×126cm　私人藏

〈我的家人〉的。

　　一九〇一年夏天在哈維爾（Jávea）索羅亞以當地農產生活為主題，以粗獷筆觸沾滿油彩描繪同類題材。〈把葡萄乾裝箱〉這畫的空間結構與〈補帆〉相仿，雖然在這裡場景換成在陰涼的室內，一道米色的強烈陽光從左上方以對角線射入畫面，將房間照亮，把紫紅色的葡萄乾、黃棕色的盒子和膚色的牆都照暖了起來；另一幅〈製作葡萄乾〉（1901）也是畫家當年感興趣的，二十世紀初製葡萄乾是一項鼎盛的工業，可惜今日已經消失無蹤。在這些畫面中仍舊可以見到光線照耀人物的效果，和從放滿葡萄

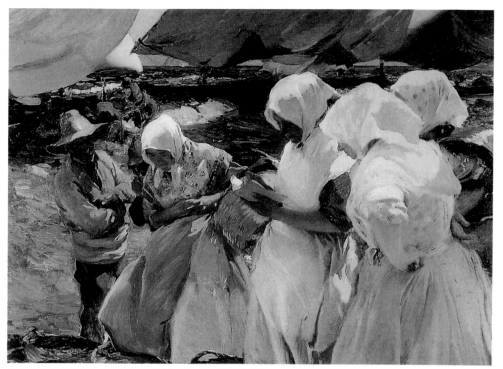

瓦倫西亞的漁婦們　1903 年　油彩、畫布　93 × 126cm　瓦倫西亞私人藏

的加熱器冒出的蒸汽，這一類的民俗畫正向我們展示阿歷甘特人
們勞動生產的生活寫照。

　　〈瓦倫西亞的漁婦們〉一畫中炙熱太陽將人物塑造出強烈突
出甚至巨大的感覺，這是一九○三年索羅亞在瓦倫西亞的作品，
另外〈海邊戲水的小孩〉（1903），畫家只著重在小孩們無憂無
慮忘情地玩水，畫面右上角透露出牛群正把船隻拖上海灘，但是
那不是畫的重點，連天空都不見了，小女孩的黃色大沿帽和脫得
光溜溜孩童身上一層發亮的皮膚變成畫中純粹搖晃的亮點。〈午
後艷陽〉（1903）在空間處理上與前幅大同小異，雖然牛隻隆起
的臀部和被風吹脹的帆都顯得傳統一些，但對索羅亞而言，這是
在〈捕魚歸來〉九年後第一幅找著昔日一直追尋的路，幾乎完全
相同的題材，索羅亞已經走上繪畫生涯中的成熟期。

捕捉各種不同的光線

　　同年（1903）畫家第一次面對不是故鄉的海岸，北方坎大布里亞海（Cantabría）的聖艾斯提凡（San Esteban），光線和地中海不同，索羅亞不得不把色調從強烈調到沉隱，況且由於季節的不同，色彩也隨之改變，春天的北海岸當然是不同於夏天的東南海岸。〈聖艾斯提凡的海和岩石〉（1903）是北方春天海景，同年畫家在瓦倫西亞的〈船影〉中色調隱重，也許是因爲索羅亞正嘗試改變色調，或者也許是因爲正好遇上多雲、陰天作畫的關係。對各種不同光線的描繪是畫家所感興趣的，甚至有點朝向表現主義的趨勢，從一九○三年起傍晚的落日黃昏，長長陰影的呈現都一一出現在個別的幾幅畫中，一九○四年春天將逝之際，索羅亞在帕沙傑德・聖・尚（Pasajede San Juan）畫了幾幅小件的漁港風光和漁夫們，在那裡畫家採用分色主義（新印象畫派）和

格夢蒂德在海灘
1904 年　油彩、畫布
96.5 × 129.5cm
馬德里索羅亞紀念館藏

38

瓦倫西亞海灘日正當中　1904年　油彩、畫布　64×97cm　普拉西多‧阿朗哥藏

開始以長長的筆觸沾滿厚厚的油彩，這成為他日後畫風的特徵。
也由於素描線條漸漸地消失，使畫越來越接近野獸派，構圖上以
大塊面積平塗的色塊來處理畫面，這樣的手法我們可以在〈瓦倫
西亞的海灘〉和〈牙司帝耶羅（北方海港）〉看到。同年夏天所創
作的，還有同性質的〈夕陽下的船隻（瓦倫西亞）〉天空中大片
的雲朵飛舞著，有種表現主義的意境，正好與靜靜停泊的船隻成
了強烈的對比，金黃色的光線更增添一份戲劇性的氛圍。

　　索羅亞從來就不連續畫相同的主題，同年的夏天畫下第一幅
戶外的肖像〈格夢蒂德在海灘〉。畫家一直以小幅畫來探索這一
類的肖像，這是第一次以大幅畫布將人物大膽地放在海邊，加上
眩目的背景，為了讓畫面熱起來，畫家特別加上一把黃色陽傘，

在強烈陽光照射下變得金黃透光與泛藍的海水形成正對比。索羅亞慢慢地將畫的佈局複雜起來，使兩個光點在同一畫面上。優雅的模特兒為一九〇六年的〈刹那，比埃利茲海灘〉作預告和一九〇九年的海灘景致構圖作引線。還有幾幅一九〇四年的〈小孩和他的小船〉、〈兩個小孩在瓦倫西亞海灘〉、〈瓦倫西亞海灘日正當中〉和〈補帆〉，都是以海灘為主題的畫作。

圖見 45 頁

圖見 39 頁

　　這位瓦倫西亞畫家將以往只能以小幅作畫或草圖素描都拿來大幅作畫，而且他的調色盤也愈來愈輕盈，〈兩個小孩在瓦倫西亞海灘〉是藍色和白色明快的交響曲混雜著紫紅、黃綠來仿效波浪、水紋和沙灘上的倒影。背景大海的部分成了襯托主角人物唯一有色調漸層的平面。〈瓦倫西亞海灘日正當中〉索羅亞以破碎的短筆觸來表現水光粼粼，逆光下水波蕩漾銀光閃閃的效果，而在太陽傘遮蔭下，畫家以平塗暗色畫出太陽傘的一小部分，是非常特殊的空間合成，另外在對焦和焦點模糊的地方有很獨特的詮釋，並且再一次證明畫家之於攝影密切的關係。

　　〈補帆〉是重複的主題，但是在表現畫法上卻更進一層，從高處傾斜取景與前一幅〈補帆〉一模一樣，大塊白色帆布佔據大部分畫面，兩位經驗老道的漁夫熟練地補著帆，描摹人物的筆觸較小心翼翼，面上的縐紋尤為精緻，一八九六年的畫題如今再次重現，但已不是對過去事物緬懷的風俗畫，畫中兩漁夫正進行他們的工作，不是一組人員相聚開聊談笑，彼此交換眼神，在這兒是絕對的義務行事，漁帆的一端被畫面斷然地切去，這些皆是不同於前一幅同主題的細節。

以肖像畫家著稱

　　除了戶外寫生外，室內肖像在一九〇四年尚有〈自畫像〉，在十七世紀西班牙肖像畫中，索羅亞以維拉斯蓋茲為模範，經由〈宮廷侍女〉我們可以看到維拉斯蓋茲對他的影響，同樣地發生

兩個小孩在瓦倫西亞海灘
1904 年
油彩、畫布
75.5 × 105.5cm
私人藏
（右頁上圖）

補帆　1904 年
油彩、畫布
93 × 130cm
私人藏
（右頁下圖）

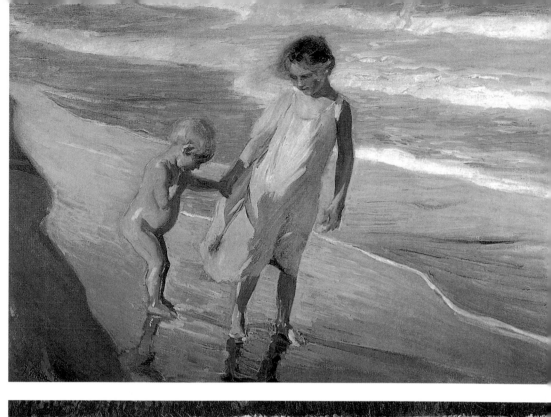

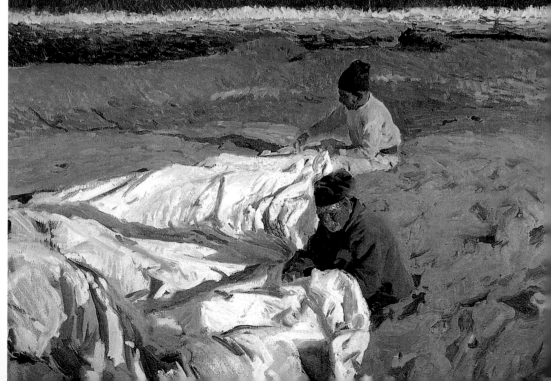

班尼圖・貝雷斯・加圖肖像　1894年　油彩、畫布　72×99cm　格蘭納達卡莎博物館藏

圖見35頁

在〈我的家人〉，除了十七世紀大師的影子外，此幅〈我的家人〉
還摻有美國畫家沙金作品的味道。索羅亞在剛投入專業畫家時，
就已經開始畫人像，最初都是以家人近親和好友為模擬的對象，
但是直到定居馬德里才以肖像畫家著稱，而且多虧知心好友貝魯
得（Aureliano de Beruete），也是當時西班牙最重要的風景畫家
之一，將他引介給馬德里的豪門貴族，並從一八九四年起接到西
班牙文化協會委託作肖像畫。索羅亞在進入新世紀時了解到必須
做為一位「流行的肖像畫家」，也就是說在描繪女性時為了要取
悅模特兒，通常的特徵是理想化的美並且配戴豪華的服飾和珍貴
的珠寶；男性肖像則顯得較樸素，顏色較簡單，比較注重心理的
狀態，彷彿企圖進入畫中人的內心世界一樣。

　　一八九四年小說家〈班尼圖・貝雷斯・加圖肖像〉，是早期

貝魯得 1902 年
油彩、畫布
115 × 102cm
馬德里普拉多美
術館藏

我的孩子們
1897 年
油彩、畫布
馬德里索羅亞紀
念館藏

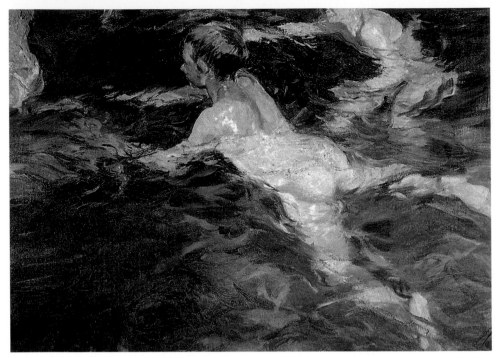

游泳　1905 年　油彩、畫布　馬德里索羅亞紀念館藏

的作品，仍可見到有些方面顯得有點生硬，但已透露出索羅亞畫
人像時能迴避傳統固有格式的能力。橫寬豎窄的畫面，寫實的風
格，藉由取景的角度和暗色背景的運用，使主角在繪畫空間中突
現體積。一八九七年〈我的孩子們〉是一幅乍看下，讓人訝異於 圖見43頁
完全不同索羅亞其他作品之作，其實原因是由於這幅畫是爲裝飾
牆壁所作，而且遷就所放置的地點，這解釋了這幅裝飾性極濃的
壁畫。一九〇二年他作摯友的肖像〈貝魯得〉，貝魯得是西班牙 圖見43頁
重量級的風景畫家與索羅亞私交甚篤，也是不斷鼓勵他畫人像的
支持者之一。他們兩人都深受維拉斯蓋茲的影響，尤其是貝魯得
同時身爲著名的藝評家和歷史學家，爲了恢復維拉斯蓋茲的聲
名，他甚至特別於一八九八年在巴黎發行專題文章。

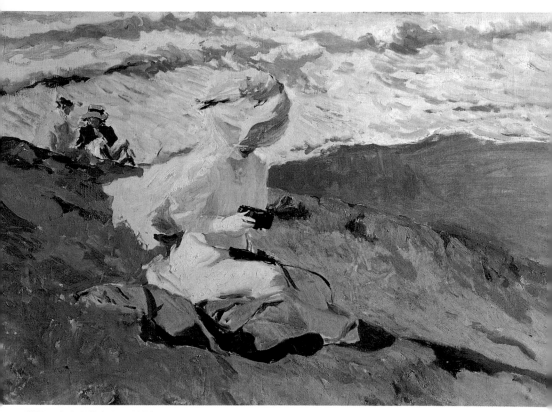

剎那，比埃利茲海灘　1906年　油彩、畫布　62×93.5cm　馬德里索羅亞紀念館藏

　　讓我們再回到海邊，時間是一九〇五年的夏天，地點哈維爾，題材〈岩石上的小孩〉和〈游泳〉，畫家大量地採用強烈的色調，非常光鮮的顏色，雖然沉重些，這是由於來自阿歷甘特海岸一角翡翠綠和靛藍的海水之故，也因此把小孩們裸露的身子更加突顯，這裡沒有白色，但仍不失畫家海灘畫一貫有的特性，那便是用急促不安的筆觸來傳達海水湍急流動的速度。至此為他巔峰期的第一階段。

　　從一九〇六年到一九一一年中為第二階段的巔峰時期，首先欣賞〈剎那，比埃利茲海灘〉。一九〇六年索羅亞為了配合他首

次的個人畫展從春末到夏初都停留在巴黎。在那裡索羅亞受到不少法國繪畫的感染，八月份回國到比埃利茲，正好把巴黎感受到的拿出來應用，從中可以看出非常近似法國印象派，他的調色盤現在變得色調比較柔和典雅。紫紅色成了伴隨藍色、棕褐色和白色時的主要色系，若和先前我們看過的〈格夢蒂德在海灘〉比較圖見38頁起來的話便馬上明顯地發現，在此畫中格夢蒂德手持照相機坐在沙灘上，海風把帽上的面紗吹得飄揚起來，構圖仍以喜愛的對角線為之。格夢蒂德是攝影家的女兒，在索羅亞戶外寫生的畫中，遮陽蒙面的輕紗展現細緻甚至和浪潮的泡沫混淆，似乎意味著畫家並不信賴照相機迅速捕捉所有影像的效果。

〈格夢蒂德著黑套裝〉是同年作品，格夢蒂德（畫家的妻子）如同貴婦人的容姿，一襲華麗的黑色晚禮服，這也是一幅很好的範例，呈現索羅亞如何以自己的手法接近沙金肖像畫的世界，同時觀賞到他不同於受委託的畫作流暢自如的畫法，在這裡還碰到有別於戶外寫生時遇到的問題，那就是面對黑色布料質感和黑色系色層的考驗，有一幀照片是索羅亞正在進行這作品時照的，讓我們很清楚地看到作畫程序是如何進行的，首先以炭筆勾勒模特兒的輪廓，然後是衣服的縐褶部分，最後再上顏色。

在〈華金和他的小狗〉中，再次看到維拉斯蓋茲帶給這位瓦倫西亞畫家的深遠影響，畫中他兒子和小狗都直接衍自十七世紀大師的狩獵肖像畫。

嘗試野獸派畫風

一九〇六年秋天時畫家前往塞哥畢亞（Segovia），十月底時去了多雷多（Toledo）碰巧碰上好友貝魯得，兩人於是一道作畫，索羅亞開始更近似於貝魯得的印象派，而貝魯得則以更豪邁不拘的形式作畫。索羅亞畫下好幾幅風景，而且都不用他在海灘畫中使光線和人物之間互相影響獲得特別效果的畫法，在筆觸方

格夢蒂德著黑套裝
1906年　油彩、畫布
186.7 × 118.7cm
紐約大都會美術館藏
（右頁圖）

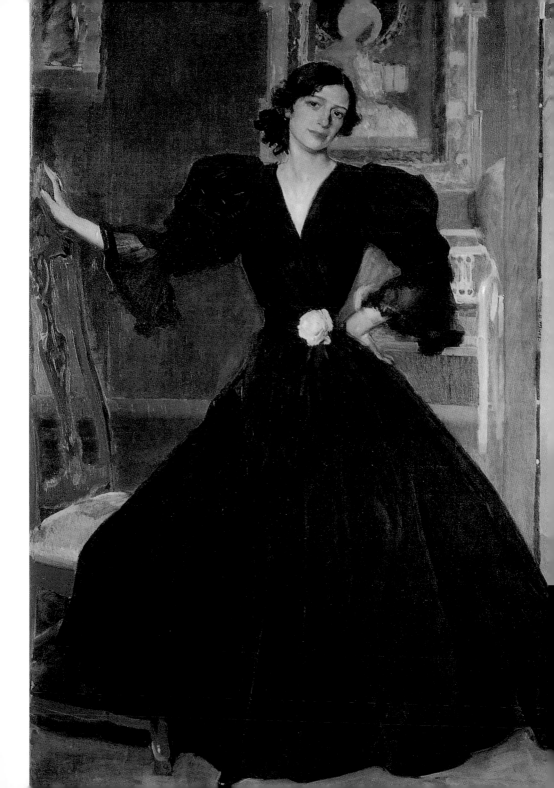

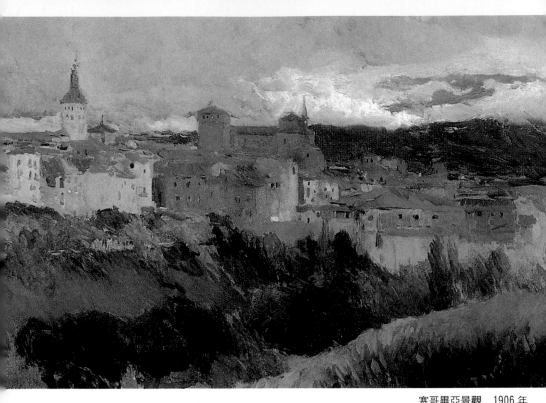

塞哥畢亞景觀　1906 年
油彩、畫布　61 × 91cm
私人藏

面比海灘畫更零散，但同時也有油彩聚合的色團，這種種都是來
自好友貝魯得的啓發，如：〈塞哥畢亞景觀〉（1906）和〈葛蘭
亞的黃樹〉（1906）。一九〇七年夏天又到塞哥畢亞的葛蘭亞（La
Granja）畫下〈光身子的小孩〉可比對兩年前在哈維爾的〈游泳〉，
此幅畫作被認爲在人物輪廓和以色塊處理畫面其餘的部分皆與義
大利的色塊主義（Manchista）和野獸派有關聯。在〈瓦倫西亞港
口〉（1907）我們可看到「更野獸」的技巧，索羅亞大膽開放地
嘗試這種新作畫的方式，完全略過素描打底稿，直接以彩筆上色
畫布，大塊平面色塊從第一近景以和諧的色系引領我們往背景
去，前後互相呼應，這特性並不是以馬諦斯帶頭的野獸潮流，實
際上是相當寫實的。索羅亞把他感興趣的都拿來作實驗，這麼作
跟他認爲是比較接近其個人詮釋畫的方式有關。

葛蘭亞的黃樹　1906 年　油彩、畫布　62 × 93.4cm　美國麻省史密斯學院美術館藏（上圖）

瓦倫西亞港口　1907 年　油彩、畫布　馬德里索羅亞紀念館藏（下圖）

瑪麗亞在帕爾多寫生　1907 年　油彩、畫布　82 × 106cm　私人藏

瓦倫西亞港中的漁船
1907 年　油彩、畫布
馬德里索羅亞紀念館藏
（左頁上圖）

愛蓮娜和瑪麗亞在葛蘭
亞花園跳繩　1907 年
油彩、畫布
馬德里索羅亞紀念館藏
（左頁下圖）

圖見 53 頁

　　同時期還有一幅也同樣以「野獸」的新嘗試〈瓦倫西亞港中的漁船〉（1907），在此順便提一下，在不同階段，但同樣與故鄉有關係的〈瓦倫西亞漁夫們〉，畫於一九○三年，由於相當「黑色」是索羅亞畫作中少有的例子，在今天索羅亞紀念館中這兩幅畫並排而掛。〈愛蓮娜和瑪麗亞在葛蘭亞花園跳繩〉（1907），花園是索羅亞另一個非常感興趣的主題，我們將在稍後專門介紹。人像方面，有〈生病的瑪麗亞〉、〈瑪麗亞在帕爾多寫生〉和〈國王阿爾豐索十三世著軍裝〉，大女兒瑪麗亞得父親遺傳，善於繪畫，她有自己的繪畫觀，不同於父親的自然寫實主義。

生病的瑪麗亞
1907年　油彩、畫布
60×90cm
瓦倫西亞聖保羅美術館藏

〈生病的瑪麗亞〉是索羅亞在馬德里中央山脈正當瑪麗亞生病時所繪，因此，還耽誤索羅亞前往在德國柏林杜塞道夫（Düsseldaf）和科隆的展覽。此畫幾近草圖，空間佈置上採強烈的短縮透視，均是大膽的作法，雖然朝綜合空間方向發展，結果使深度變短，同樣是發生在海灘的場景。另一幅展示出復原的瑪麗亞正在戶外寫生，採對角線的構圖，原本天空的位置被一些色塊平面填滿，皆是索羅亞繪畫的特徵，還有陽傘下集中的光線也是常用的手法，但其中最引人注意的莫過於寬廣分散的筆觸，特別是用色自由無拘，在在都顯出索羅亞想要革新的心還在蠢蠢欲動。就如索羅亞本人宣稱道，戶外肖像畫是他比較能夠發揮自如並且感到自在愉快，一九○七年在葛蘭亞王宮的花園為國王阿爾豐索十三世畫像，這是他最有名的肖像畫，也是頭一回為不是親朋好友畫像，年輕的國王身穿輕騎兵制服，英姿挺立站在花園樹

圖見51頁

國王阿爾豐索十
三世著軍裝
1907 年
油彩、畫布
208 × 108cm
馬德里私人藏

漁婦和她的孩子　1908 年　油彩、畫布　馬德里索羅亞紀念館藏

下，地面上猶可看到透過樹葉間隙灑下的陽光，色彩豐富的軍服加
上花團錦簇的園景，除了琳瑯滿目的感覺外，甚至有點眼花撩亂。

描繪對生命與光線的讚美

　　讓我們再回到海灘，索羅亞喜歡日落的光線所造成長長的暗
影，此種現象很接近表現主義。一九○八年〈漁婦和她的孩
子〉，在一片汪洋大海的映襯下，人物顯出她的輪廓，落日餘暉
將人影拉長鋪在沙灘上，海水失去白天陽光的反射顯得平靜暗
淡，有倦島歸巢，大地休憩的寧靜氣氛，構圖上富有戲劇性趣
味。〈出浴〉（1908）是畫家晚年海灘畫柔弱感性和格外流暢的

出浴　1908 年
油彩、畫布
176 × 111.5cm
紐約美國西班牙文化協
會藏
（右頁圖）

54

單桅小帆船　1909 年　油彩、畫布　馬德里索羅亞紀念館藏

兩姊妹　1909 年
油彩、畫布
175 × 115cm
芝加哥美術館藏
（左頁圖）

先兆，男孩以一塊白布圍著剛出水的女孩好讓她穿衣服，在陽光下白布透光成一塊光的螢幕，大罩袍貼在女孩潮溼的胴體和大腿上，有種特殊的微妙性感在裡頭，背景層層波浪，一個浪頭高過另一個，白色的浪頭和已退下的浪潮一波又一波，表現十足動感，非常寫實又美麗的構圖。一九○九年夏天，索羅亞覺得自己在繪畫上已能以明確的形態、很明亮的光線、大量使用藍色、黃

馬兒洗澡　1909 年　油彩、畫布　馬德里索羅亞紀念館藏

褐色和白色，駕輕就熟運用自如，如：〈小女孩們在海上〉
（1909）、〈單桅小帆船〉（1909）、〈漁婦（頭部）〉（1907）、
〈馬兒洗澡〉（1909）、〈兩姊妹〉（1909）和〈海邊散步〉（1909）。

圖見 56 頁

　　〈單桅小帆船〉主角小男孩和他的小船隨著浪潮準備出航，

圖見 57 頁

水波粼粼將他們的倒影弄得支離破碎，技法十分高明。〈馬兒洗
澡〉在舊目錄中取名〈白馬〉，索羅亞混合不同色系的灰色、藍
色和棕色畫這一系列瓦倫西亞的海灘，剛從水裡走上來的小男孩
和白馬，把海水的藍也一起帶上沙灘，馬毛上的滋潤感覺好像還

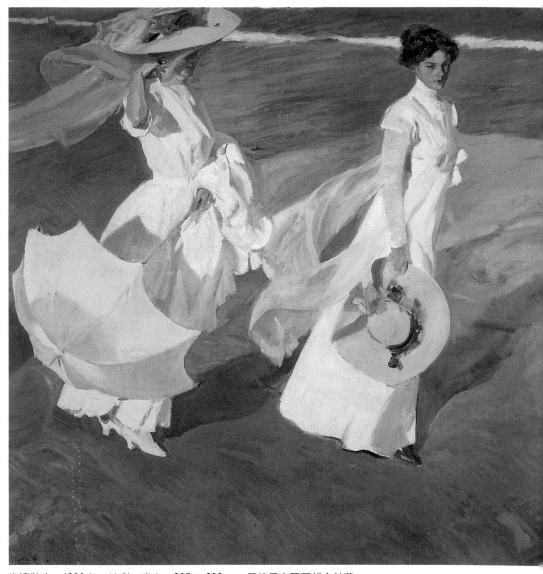

海邊散步　1909 年　油彩、畫布　205×200cm　馬德里索羅亞紀念館藏

可以摸得到，光滑淌水的男孩肌膚在陽光下發亮，水上馬腳的倒
影，沙上馬首的影子和男孩的身影像是把水世界一步一步地引上
陸面。〈兩姊妹〉在處理上的確像是用大筆淡刷的草圖一樣，而
〈海邊散步〉中隨海風飄揚的輕紗好像和光線融在一起。兩幅作

內華達山脈之秋
1909 年　油彩、畫布
馬德里索羅亞紀念館藏

品中，人物腳下的沙灘和身後背景的大海都統一成唯一的平面，
彷彿是一塊大布幔，由並列的顏色區構成，另一幅則是以漸層的
藍色系組合成的，兩姊妹腳下飽含海水的沙灘變成吸收光線同時
反射光線的一面鏡子。這些作品都是索羅亞從美國成功展出剛回
國時候畫的，充滿自信，精力充沛，以不同的方式作畫更揮灑出
彩筆的光明。

　　〈海邊散步〉簡單的構圖，他的妻子和大女兒瑪麗亞是畫中
人物，畫面充滿動態有新的光線和新的成分在畫裡，雖仍是黃昏
落日餘暉，但是畫家第一次將光變得柔和甜美，面紗、闊邊草帽
和陽傘再次刻畫出動勢，加強散步者優雅的行姿。同年（1909）
十一月份第一次到格蘭那達（Granada）作畫，那地方的內華達山
脈深深地吸引著這位瓦倫西亞畫家，但是他當時對阿拉布罕宮和

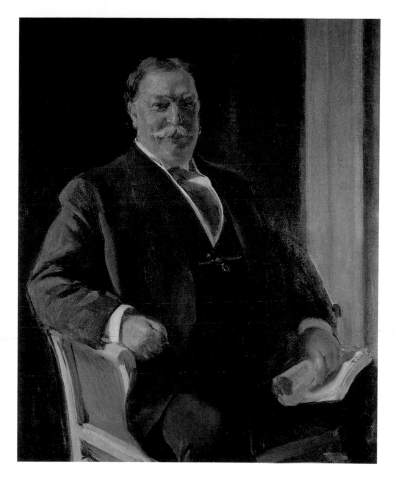

總統塔福肖像
1909年　油彩、畫布
150×80cm　俄亥俄州
辛辛那提美術館藏

赫內拉里發離宮（El Generalife）的花園興趣缺缺，想必是因為
季節的關係。〈內華達山脈之秋〉（1909）一作索羅亞以非常個
人的風格，結合「野獸」和長條筆觸，並且特別偏愛紅色系，恰
與終年積雪的內華達山頭成對比，取景的角度肯定是從赫內拉里
發離宮望向阿拉布罕宮瞭望塔左邊的風景，畫中秋天的味道已經
很濃，尤其在色調方面黃棕泛紅的色調告訴我們已是入秋時分，
背景遠山重重疊起，最高最盡頭滿是積雪的白山頭便是內華達
山。

　　一九〇八年在倫敦索羅亞結識了杭廷頓，翌年（1909）由杭
廷頓籌畫在紐約西班牙協會大型個展獲得圓滿成功，索羅亞在美

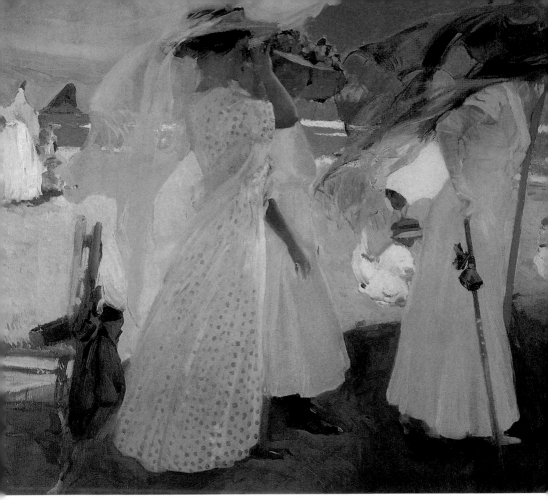

在沙勞斯海灘上　1910年　油彩、畫布　100×115cm　密蘇里聖路易美術館藏

圖見61頁

國停留五個月之久，期間並畫下〈總統塔福肖像〉，索羅亞和美
國總統塔福（Taft）家人在白宮共同生活了六天，他們都會講西
班牙文，在那裡與總統本人建立良好的個人關係，總統先生的和
藹可親和開朗藉由畫布都一五一十地傳達出來令人感受深刻愉
快。

　　與〈海邊散步〉同一路線，但是著重在現代主義，主要是由
於完全採攝影式的焦點，這是一九一○年夏天一系列海灘場景，

在沙勞斯海灘遮陽帆下　1910 年　油彩、畫布　馬德里索羅亞紀念館藏

如〈在沙勞斯海灘上〉和〈在沙勞斯海灘遮陽帆下〉。這一時期
的特徵是作畫簡明扼要，筆觸寬大且長，並重新回到以往的雅致
和愛好，也可能是因為北方聖賽巴斯提安國際性的氣氛，就像是
法國海灘一樣，這兩幅海灘畫正給我們當年主導時尚流行作見
證：到海灘去是一種社會風氣，但不是去游泳，〈在沙勞斯海灘
上〉一群女生們群集一塊，有的席地而坐，有的坐在椅子上，看
書、作女紅或談天說笑，由於不流行古銅色的皮膚，婦女們都戴
面紗或持陽傘來保護白皙的肌膚。

　　〈在沙勞斯海灘遮陽帆下〉應該是畫家的全家人，妻子、兩
個女兒和兒子，女子都穿白色套裝、戴手套和戴闊邊草帽，男子

在海灘上的孩子們　1910 年　油彩、畫布　118 × 185cm　馬德里普拉多美術館藏

則著深水藍色的短外套和草帽，道地風行的服飾；在這兒玫瑰紅的棕褐色佔很大的優勢與白色成正比，而幾處暗黑色的小面積（男孩的外套，靠在椅子旁的陽傘和帽子上的黑色緞帶），讓構圖沉穩下來。〈在海灘上的孩子們〉和〈在遮陽傘下（沙勞斯海灘）〉，也是一九○九年和一九一一年之間索羅亞以草圖式處理大塊畫布達到頂點的代表作品。前一幅孩子們所在位置與畫面水平成平行分布是海灘畫中很少見到的，索羅亞將這場景的空間布置以稍微傾斜具有動態的三位光屁股的小孩，海水在這兒比較綠，畫家以白色點出小孩沾水皮膚上的光亮，這已經成了索羅亞海灘畫的象徵標誌並且明白地點出陽光的強烈和熱度。另外，在遮陽傘下的海灘人物是畫家的一貫處理，涼蔭下聚集的光線和色

穿晚禮服的格夢蒂德
1910年 油彩、畫布
馬德里索羅亞紀念館藏

格夢蒂德坐在沙發上 1910年
油彩、畫布 180×110cm
馬德里索羅亞紀念館藏

彩都顯得微暗。

〈穿晚禮服的格夢蒂德〉在面對粉紅色扶手椅前很有膽量地
使用黑色,這幅肖像讓人看到畫家妻子堅毅的個性,雖然外表看
起來很纖弱,但卻充滿活力,神采奕奕。〈格夢蒂德坐在沙發
上〉(1910)和〈我的妻子和女兒們在花園〉(1910),當索羅亞

我的妻子和女兒們在花園　1910年　油彩、畫布　166×206cm　私人藏

畫家人時，也同樣珍視在作品裡的每一樣物品，不管是舊有的還
是新添的都一視同仁，收納入畫，他的妻子坐在沙發上的畫像集
合了沙金給他的影響，雖然白色和黃色的運用及技巧都是較個人
的，還有在構圖形式上對空間的處理也有點不尋常。〈我的妻子
和女兒們在花園〉是他繪畫巔峰期的代表作之一，而且也不容忽
視於如此大幅的畫面和在戶外寫生的肖像，在畫中顏色和光線把
人物的形體和相貌都融解了，事實上，幾乎無法辨識容顏外貌，
稱其為肖像畫並不太恰當。然而以場景而言，與其他畫作相比較

戴帽的格夢蒂德
1910年　油彩、畫布
馬德里索羅亞紀念館藏
（右頁圖）

66

並沒有太大的差別，可說是對光線和生命歡欣的讚美，也正是索羅亞一貫秉持的繪畫觀。

還有〈瑪麗亞圍著披巾〉（1910）和〈戴帽的格夢蒂德〉圖見67頁
（1910），後頭這一幅畫是很少見的黑色畫，不僅在用色方面就連繪畫技法和光源的處理都不平常，很有法蘭德斯（含荷蘭）畫派的風格。至於風景方面，有〈在哥多華清眞寺的噴泉〉一排綠樹倒映在池水中，一群婦女在樹蔭下乘涼，是同屬於這時期的畫風。

一九一〇這一年索羅亞的作品在歐美各地展出，包括墨西哥、智利、美國和西班牙，並且在杭廷頓委託下畫一系列西班牙歷史人物像，由他參與設計的馬德里公館，正是今日的索羅亞紀念館，他能夠開始動工，多虧紐約的杭廷頓，使索羅亞在美國展出成功，爲他帶來許多榮耀與財富，索羅亞此時的繪畫事業如日中天，聲望沸騰！

從一九一一年中到一九二〇年六月是索羅亞繪畫晚期，也是第三階段的巔峰期，這一年又再度前往美國，攜帶新近完成的畫作前往 芝加哥美術館和聖路易士市立美術館展出，結果令人相當滿意。八月份時，他到北方巴斯克海岸去避暑，代表作〈午睡〉（1912），索羅亞夫人、兩個女兒和小姪女躺在茂盛的大草坪上休息，畫家熱情地投入此畫，爲了完成這幅作品，甚至取消回馬德里的行程，畫裡明顯地道出這時畫家使用的技法：寬大拉長的筆觸，把顏料分散覆滿整塊畫布，厚厚的油彩塗滿人物周遭來突顯主題並讓觀眾的目光隨之游移，索羅亞並不想表現一般的現象，而是邀請觀賞者參與其中。由於一九〇九年美國紐約展的成功，一位藝術家兼設計師蒂芬尼（Louis Comfort Tiffany）委託索羅亞畫像，〈蒂芬尼肖像〉（1911）在主人翁家的花園裡，背圖見71頁
景與國王阿爾豐索十三世肖像中的十分相近都是戶外寫生，這位瓦倫西亞畫家知道創造屬於個人風格的典型。

午睡　1912 年
油彩、畫布
200 × 200cm
馬德里索羅亞紀念館藏

接受紐約西班牙文化協會的裝飾畫委託

　　同年在羅馬國際展覽中的榮譽廳展出八十五幅作品；在巴黎麗池飯店與杭廷頓簽下為紐約西班牙文化協會製作畫的合同，因這項委託使畫家不斷地遍遊西班牙尋找繪畫題材，直到一九一九年才全部完成，同時和家人一起住進剛完工的馬德里新公館。西

班牙文化協會的委託畫是希望以西班牙所有省份地方色彩佈置在圖書館，索羅亞自從一九一○年秋天即試探協會的總裁有關這項委託，直到一九一一年十一月二十六日才正式定案簽下合約，當時畫家應允準備二四五平方公尺的畫，也就是七十×三‧五公尺，雖然也談到可能只要三公尺高，大約是二二一平方公尺；最終真正交出的畫是以三‧五公尺高，總共約二○四‧八二平方公尺，因為索羅亞試圖在畫之間插入窄條型的畫當做框，但由於疾病的緣故無法實現初衷。

索羅亞為準備西班牙文化協會的裝飾畫約可分為三個階段：1.一九一一年到一九一四年；2.一九一四年到一九一六年；3.一九一七年到一九一九年。在第一階段時索羅亞準備太多的預備畫，花了相當長的時間才完成一幅畫，索羅亞自己很清楚地知道消耗這麼多時間才完成一幅是行不通的，他決定改變方式。協會主席杭廷頓個人根據對伊比利文化的興趣而要求索羅亞將「西班牙和葡萄牙現今生活」納入委託作品，索羅亞在對作家朋友談論時，說道：「這要求真叫我不快，因為我想要作一件斗篷式披風，他們只給我一塊作帽子的布。七十公尺的畫布，怎麼可能把全伊比利半島塞進去？為什麼連葡萄牙也要呢？還有，譬如說，怎麼有可能把全部卡斯提亞省畫進只有十四公尺的範圍裡？然後，加利西亞省三公尺？太不可能了！這作品將是代表我生命的作品，負有很大責任的工程，一直到我將它完成，把全部拼在一起，一一對照，我才有辦法知道究竟我現在在作什麼！最後如果我是錯的呢？我衷心想要的只是忠實地呈現事實，不具象徵或文學的涵義或每地區的心態。

我只想純粹把西班牙現況真切誠懇地以畫傳達出來，我不想尋求哲學意味，而是展現每一地方美麗如畫的一面。西班牙對我而言，每一個省份我都一樣感興趣。西班牙是世上一個較不為人所熟知的國家，也比較沒有被拿來研讀及受不公平待遇的國度。現在每當我看到西班牙受到輕視時就覺得痛心，尤其是自家人都

蒂芬尼肖像　1911年　油彩、畫布　150×225cm　紐約美國西班牙文化協會藏

不珍惜；讓我們來看一個例子：我們把畫家送到國外去研習，而
沒有人關心研讀我們國內擁有的瑰寶。現在我已經學到很多很
多，而這很多東西可說是以前的我連想像都想像不到；西班牙漸
漸地失去了本土特殊美景這真叫人悲痛！」這位負有時代使命感
的畫家抱著熱情為傳承固有文化，宣揚各個地方色彩，投注畢生
精力，跑遍全國各地，這的確是一項心力與體力的大考驗。還好
在簽約兩年後，雙方取得共識，同意取消葡萄牙的部分。

　　索羅亞面對的是一項浩繁的壁畫，縱使是以油彩畫在畫布
上，多虧以他堅忍不拔的恆心毅力與工作的意願才讓工程得以實
現。經過初步的探索從一九一一年春天到隔年春天，索羅亞開始
進行幾個大型草圖做為壁畫習作，跑遍了新舊卡斯提亞（西班牙
中部二大省份）每個角落，之後，到巴黎、巴斯克（西班牙地
方）、那瓦拉和亞拉崗奔走了一個夏季，秋天又再度造訪新卡斯

麵包節　1913年　油彩、畫布　351×1392cm　紐約美國西班牙文化協會藏

提亞。收集的題材龐大，累計有二十四幅跟人體一樣大的習作，
包括有草圖素描、油畫和剪貼；外加無以計數的照片全存放在當
地租來當工作室的房子。集結了卡斯提亞和里昂省的人物於一塊
近十四公尺的嵌板，著手進行。

製作〈麵包節〉裝飾壁畫

　　〈麵包節〉第一塊鑲板畫給紐約西班牙文化協會，大批材料
使他的工作複雜化，而且花費相當多的時間拼貼素描草稿才完成
全幅畫的構圖，到一九一四年才眞正將〈麵包節〉畫完。畫家將
十四公尺的長度分爲六張不同大小的油畫，在寬敞又光線充足的
車庫作畫，從一九一三年三月到九月初，一群模特兒經由馬德里
的小山丘列隊魚貫前進的遊行，在明淨光亮西班牙中部太陽下，
一首璀璨如詩歌敍說西班牙的畫將赴往遠方的美國。索羅亞展開
十分壯觀闡明卡斯提亞麵包節的寓意作品；卡斯提亞是特級小麥

的生產地，透過一項遊行，一個綜合宗教和民俗的廟會，包括了
供品和市集，富含莊嚴和娛樂性的場景，畫家將之展現出來。

　　這一幅超過五十平方公尺嵌板畫，從左手邊起，幾位旗手撐
舉著代表卡斯提亞和里昂巨大飄揚的旗幟，一名盛裝的憲警緊隨
在一名騎士身後，各鄉鎮村民以傳統服飾的打扮起來參加盛會。
走在遊行隊伍第一排的是吹豎笛打鼓的男孩，和身穿代表自己家
鄉的傳統服飾的女孩，捧著鋪純白手巾放著麵包的托盤行進，這
些麵包就如同許願的祭祀品，一旁跟隨的小孩們以本地的服裝打
扮，非常俏皮可愛的一群小朋友佔據畫布的中央位置，環繞在這
群小可愛身後的是各鄉村民男女老少、馬車和貨車，一袋袋的麵
粉一直擺到第一場景的地方。一大群農夫村姑之中，一名少婦坐
在麵粉袋上，目視觀眾身穿塞哥畢亞傳統服正在餵奶，再往右
看，一名戴著古早帽子的少女蹲坐在一頭馱負著一籮筐陶罐的驢
子旁，再右一點一位頭頂著酒罈子，右手環抱另一個罈子的亞比

麵包節〈局部〉

拉村婦是道地的高台地人,在最右一群戴帽披著厚重披風的男子
們也都是道道地地的卡斯提亞人。

　　讓我們把目光回到左邊第二場景部分,立即出現一座文藝復
興風格的噴泉紀念碑,更遠處一條彎曲的小徑蛇行爬上城牆往亞
比拉城接近,繼續往水平看去是卡斯提亞台地一景,遠遠隱約看
得到幾個地方的輪廓,如:布爾戈斯、塞哥畢亞、薩拉曼加和多
雷多城籠罩在不透明藍天空和泛珍珠色澤雲彩下。

　　這幅精湛的構圖,豪華的造形品質,是畫家慢工細活的成
效,尤其這是一系列委託畫的第一幅,索羅亞向沒有五年交畫期
限合約的催促,全部的精力與熱情都才剛開始燃燒。雖然是從不
同草圖合併成的〈麵包節〉,但這群鄉民遊行慶典是那麼地自然
融洽,沒有絲毫地造作牽強,熙熙攘攘亂哄哄的人物小團體是那
麼完美地結合一起,並不覺得他們是刻意在那兒擺姿勢的模特

拉卡帖拉新娘　1912 年
油彩、畫布
馬德里索羅亞紀念館藏

兒。索羅亞巧妙地安排幾個不同的地方景觀和透視，取景就如照
相機的鏡頭一樣，之後，他將每一取景組合成綜觀現象，有如電
影手法敘述卡斯提亞和里昂的全貌！這幅巨大的裝飾壁畫，上百
個人在裡頭，寫實自然的風格，再次證明索羅亞爐火純青的繪畫
技巧！

〈麵包節〉草稿

　　讓我們來看一些索羅亞為〈麵包節〉所預備的草稿，有些後
來雖然沒有出現最後的構圖中，但是仍是值得欣賞，有些人物可
以用來比對〈麵包節〉。

　　首先是一九一二年春天在馬德里近郊多雷多城的小鎮拉卡帖
拉（Lagartera）。〈拉卡帖拉新娘〉服飾花樣色彩豐富，新娘子

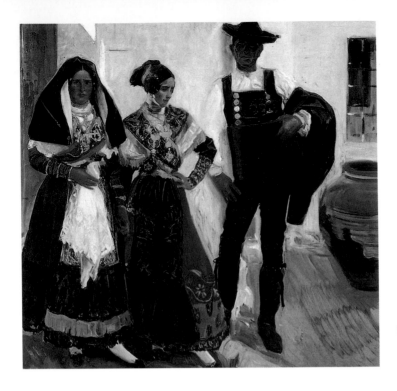

薩拉曼加典型　1912 年
油彩、畫布
馬德里索羅亞紀念館藏

以傳統華麗的打扮，在旁有一女孩被兩名男子圍繞，其中一名男子較年長，最左邊一名年長的婦人戴黑頭巾，這一組人員我們可以在〈麵包節〉中央位置小孩們身後再次見到。〈薩拉曼加典型〉一名女子穿著鮮麗奪目的衣服站在中間，一名男子手挽著外套頭戴帽子，倚著牆邊，身後一道裝有鐵欄杆的窗戶和一口大甕，左邊另一位少女手持繡花白巾。這一組三人只有男生最後出現在〈麵包節〉而且經過稍微的修改，但手上仍挽著外衣放在束腰帶上，站在遊行隊伍前頭一位吹笛鼓手旁。〈麥恰典型〉一個乾瘦的鄉下人騎坐在驢背上，另一位臉上泛著微笑穿著富麗，身後遠處的風車是麥恰的地標，索羅亞以很快稀釋的筆觸處理背景和驢子，甚至不可見油彩滴在畫布的痕跡，反倒有種現代主義迷人的效果出現，他們倆和驢子於〈麵包節〉中間背景一帶再現蹤跡。〈塞哥畢亞典型〉這五個模特兒沒有在第一幅委託裝飾畫中留下

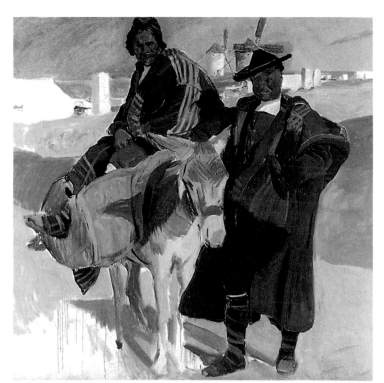

麥恰典型　1912 年
油彩、畫布
馬德里索羅亞紀念館藏

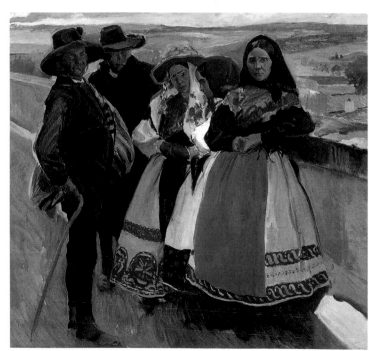

塞哥畢亞典型　1912 年
油彩、畫布
192 × 200cm　私人藏

薩拉曼加新娘與新郎　1912 年
油彩、畫布　203 × 121cm
馬德里索羅亞紀念館藏

索里亞老農　1912 年　油彩、畫布　202 × 153cm　私人藏

明顯的身影。〈薩拉曼加新娘與新郎〉，盛裝的新娘子在〈麵包節〉遊行隊伍第一排左手邊揣著放麵包的托盤行著。〈索里亞老農〉這是描繪一個極高又冷的地方，十月份索羅亞到那兒去找題材畫畫，在又冷又刮大風的氣候下作畫，讓他在給妻子的信中，又累又生氣地抱怨著，一天夜裡腹絞痛使得他隔天早晨無法起床作畫，下午快馬加鞭趕工，還好一星期下來畫了兩幅習作，雖然不全用上〈麵包節〉。

　　〈三位馬德里女郎〉圍著彩色繡花絲披巾，著重描繪人物的

三位馬德里女郎
1912年　油彩、畫布
206 × 130cm
馬德里索羅亞紀念館藏

面貌和大披巾，其餘簡略，大圍巾上東方的花樣是浪漫主義時代
下的產物，時尚的流行成了首都的象徵。事實上，索羅亞對馬德
里的描繪並不多，他雖定居在首都，畫下許多家人肖像和家中花
園景色，但只有一九〇七年因為女兒瑪麗亞生病復原之故，到郊

阿比拉景觀　1912 年　油彩、畫布　58 × 84cm　馬德里索羅亞紀念館藏

多雷多景觀　1912 年　油彩、畫布　70 × 103.5cm　馬德里索羅亞紀念館基金會藏

尚·德·羅·雷伊，多雷多　1912年　油彩、畫布　66×92.5cm　馬德里索羅亞紀念館藏

外帕爾多寫生，而這個代表新卡斯提亞的現代城市，在〈麵包節〉中，只有背景裡約略看見中央山脈的瓜達拉馬（Guadarrama）。〈阿比拉景觀〉記的是〈麵包節〉背景「阿比拉城牆」和一道「泉水」紀念牆，這都是畫家在阿比拉的習作，雖有點修改，但仍可以清楚的認出。〈多雷多景觀〉搬到〈麵包節〉中時被切成二部分，右邊的城堡要塞在一堆麵粉袋和兩台雙輪篷車後面，大教堂和醫院位居比較中央的位置，礙於時間之故，畫家，用大面積的色塊，極稀薄的油彩結合調勻的顏料，只是大約地把城市的外觀勾勒下來，無法仔細刻畫每一細節。

〈尚·德·羅·雷伊，多雷多〉，一九一二年十一月索羅亞

風景習作　1913年　油彩、畫布　62×84.5cm　馬德里索羅亞紀念館藏

又再回到這以往的帝國首都，而且奇怪的是他只對畫這棟混合西
班牙和法蘭德斯風格的哥德式建築物有興趣，這是為了紀念一次
戰爭勝利國王費南度和伊莎貝爾女王在十五世紀末時下令建造的
建築物。一群馬和一名騎士模模糊糊地在第一場景，一棟白牆的
矮房子後，便是雄偉的建築，整幅畫以草圖式處理，多雲的天空
像要變天下雨，這是道地多雷多的特徵，筆觸方面可以看到自從
一九〇〇年畫家用各潮流派別作實驗的嘗試。〈風景習作〉可視
為畫家用在〈麵包節〉背景中的遠景，但較為可靠的是，這是一
幅因畫家遁逃繁重委託畫作的壓力來到馬德里近郊，而隨興一揮

卡斯提亞的小麥田　1913年　油彩、畫布　60.5×95.5cm　馬德里索羅亞紀念館

表現出自在瀟灑的畫作，若用來與一九○七年的〈帕爾多〉山景
比較，已不是當時法國印象派的筆法，而是經過各種綜合表現上
較前衛。

　　從引用「野獸」以來，索羅亞常企圖精簡畫面，在構圖上力
求使用單色平面塗法來使形式幾何化，但在天空雲霞方面仍保傳
統形式，慣於在明度高的淺色系上加上大量的積雲朵朵；〈卡斯
提亞的小麥田〉（1913）也是一幅習作，雖然最後沒有用在〈麵
包節〉。這幅採高角度往下看，使得地平線低了一些，與其他畫
作較不同的地方是，這兒出現塗勻的大色塊，將事物梗概化，是
畫家晚期畫風的趨勢。

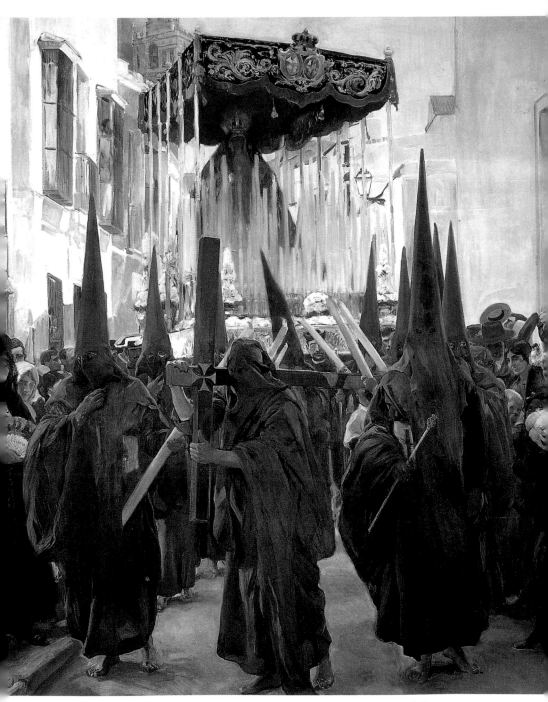

塞維亞聖週　1914年　油彩、畫布　351 × 300.5cm　紐約美國西班牙文化協會藏

側面的聖母　1914 年　油彩、畫布　90 × 100cm　馬德里索羅亞紀念館藏

〈塞維亞的聖週〉展現塞維亞風情

　　索羅亞接著著手進行下一幅嵌板畫〈塞維亞的聖週〉（1914），他花了兩個月的時間，準備這幅三公尺寬，三‧五公尺高的畫，研習作品也相對少了許多，只有三幅油畫，一些剪貼和大量的素描及照片。

　　由第一次的經驗，索羅亞改變方式，希望可以加快完成畫的腳步，從一開頭的構想，就是藉由每年的聖週遊行來展現南部安

達魯西亞省首府塞維亞。參加遊行許願、還願或懺悔者身穿黑長袍，頭頂黑色尖高帽；聖母瑪利亞花台出巡，這些對任何一個外國人的眼睛都是無法抗拒的吸引力和迷惑，而且也是特別的入畫題材。這畫看似構圖簡單呈對稱性，其實索羅亞用心良苦，尤其強調黑袍苦行者令人震撼的感動，在取景上以遊行隊伍迎面而來，首先是赤腳黑衣持大蠟燭的悔罪者環繞著肩扛十字架的另一位苦修，隨著的是聖母瑪利亞的華蓋天篷祭壇叮噹作響並有無數點燃的白色大蠟燭，遊行隊伍魚貫而行進入小村莊的窄道，有人正從陽台、窗口向外引頸而望，街道兩旁也擠滿了男女老幼。第一近景巨大聳立的一片黑色，有如幽靈一般嚇人，如此接近觀賞者又如真人一樣大小，所產生的效果令人難以忘懷，尤其是對美國大眾，這畫將塞維亞宗教遊行慶典的國際聲名更加遠播。畫中的場景以黑色佔據大部分視線，善用白色的索羅亞，在這裡同樣將黑色運用的非常高明，光線部分，由於隊伍正好進入陰涼處的窄巷，而且聖母高台正處逆光，背景仍可見道地塞維亞酷熱的太陽，沿街房屋和人行道聚集看熱鬧的人群描繪顯得很有趣味。

從最初的探索，畫家一直保持採正面性的構圖，苦行懺悔者走在聖母瑪利亞之前，索羅亞想把這宗教活動放在牆中央，兩旁則放置鬥牛嵌板，一幅草圖便是這樣地佈局，另外在草稿中，一名苦修肩負十字架，另一名手捧托盤上面放著戴王冠的骷髏頭，但最後在成畫時取消代表死神的骷髏頭。為了準備畫作，一九一四年三月十六日，他到塞維亞當地開始觀察每天在大街小道不同的遊行及宗教活動，一直到四月二十九日才完成這艱鉅的工作，畫家感歎地呼喊著：「我不知道我已經作完的是什麼，但是很清楚地知道這畫共花了我三十一個下午！」在草圖筆記中，有一幅是懺悔者背負十字架，聖母神像高高在上，旁邊一名盛裝騎馬的憲警緊隨；另一幅出現苦行者兩人持大蠟燭，中間一名扛著十字架，人行道上一名婦人感動得把手放在嘴裡，還有一點值得注意的是索羅亞自始至終堅持強調的懺悔者透過尖頂面罩小洞所顯露

背面的聖母　1914年
油彩、畫布
140 × 160cm
馬德里索羅亞紀念館藏

正面的聖母　1914年
油彩、畫布
125 × 85cm
馬德里索羅亞紀念館藏

眼神的效果，幾乎所有的草圖都有同樣的特徵，而且運用到成品畫上。

　　除了穿著黑袍信徒們外，聖母瑪利亞是最主要的主角，畫家在兩幅油畫上畫著華蓋天篷下側面的聖母，另一幅畫敍正面的聖母，正是最後成畫中的瑪利亞，尚有一幅是背面的〈聖母〉可看到華麗的斗篷長長地垂下，上面繡著金碧輝煌的圖紋；雖然側面的後來沒被採用，但若是我們用來與其他兩幅比較，可看出不同顏色的披風，裝飾祭壇的差別；華蓋天篷以較直線鑲邊，不像另兩個較呈波浪型，還有伴隨的金銀器皿打造樣式也不盡相同；共同之處是皆在聖週那些天當中畫的，均是爲委託畫所作的草圖，全是概要的習作，都是以色塊代替素描，側面聖母以暖色調爲主，尤其是披風和天篷接近猩紅色映得祭壇上的金銀器也紅了起來。背面的那幅主要是描繪繡著金線的斗篷，由於索羅亞尚不知最終採何種角度，所以每一可能性都準備，其實這麼作又阻礙作

畫進度了，不僅預備時間和精力要多花一些，最終決定構圖時，又要多方的考慮研讀，加上先前收集無數的照片和明信片都是參考的資料，索羅亞又掉進像第一幅畫時一樣的陷阱。〈塞維亞的聖週〉的取景非常攝影手法，這全是攝影師岳父的影響，使這位瓦倫西亞畫家終生受惠！

亞拉崗民間舞蹈霍達

　　緊接著畫家從安達魯西亞北上，為〈亞拉崗民間舞蹈霍達〉（1914）作準備。紐約西班牙文化協會畫裝飾壁畫的次序，事實上以畫家旅行的路線為依據，而且除了職業的義務外，也得和家庭生活步調取得一致。一九一四年五月一日索羅亞完成〈塞維亞的聖週〉作品，即刻起程返回馬德里，決定夏天和家人前去哈喀（Jaca）避暑，並就近著手進行「亞拉崗」（Aragón）、「那瓦拉」和「巴斯克」等主題的鑲板畫，他同時想到可以把兩年前在這些地方畫的草圖習作當參考。

　　經過千思量萬斟酌的索羅亞一直認為霍達（Jota）這地方民間舞蹈最能代表這地域的精神，是塑造亞拉崗人民充滿生命活力與歡樂特性最佳的形象。打定主意後，他從幾幅草稿中拼湊這舞蹈的場景，最先是在大教堂建築前手舞足蹈，也有混雜在牲畜擺動中跳動的，用的都是橫寬豎窄的畫面。例如有幅草圖一群亞拉崗人狂熱地舞動著幾乎與馬和騾的移動混淆，背景中左邊一棟具當地特色的建築，右邊是庇里牛斯山的一景。還有一幅類似的佈局，名為〈亞拉崗〉的習作，該算是這些草圖中最有趣味的一張，人物的描繪較清晰，可辨識出吉他手正彈奏著舞曲，另一位正撥彈十二弦琴，他們正位於一座哥德式教堂的門前，有兩位村婦穿著樸素嚴肅與舞蹈的輕快成對比，在第二場的風景，水量大的艾伯河蜿蜒流過平野，彎曲的河道消失在地平線上山頭積雪的遠方，如此的景致索羅亞保留到最後成品之中，另外索羅亞又多準備了四幅哈喀山谷周圍近郊景觀以供參照用。

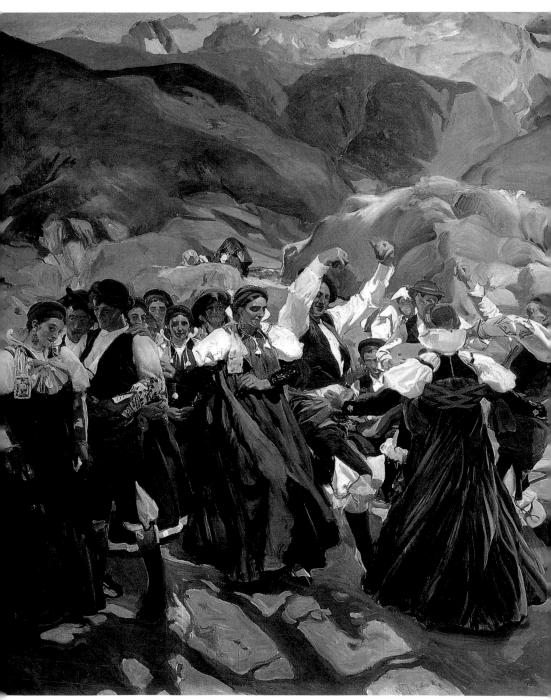

亞拉崗民間舞蹈霍達　1914年　油彩、畫布　349×300.5cm　紐約美國西班牙文化協會藏

亞拉崗典型　1912 年
油彩、畫布
209 × 143cm
馬德里索羅亞紀念館藏

　　最後索羅亞決定集中注意力在主題民間舞霍達的研讀,如此,在一塊空地上,兩對以傳統服飾打扮的男孩與女孩正劈腿跳著旋律強而有力的霍達,第一近景一位英俊的青年正向一名姑娘獻殷勤;整幅畫被高地太陽曬得暖洋洋,充滿朝氣與生命力;筆觸粗獷強勁,相當簡練。實際上,從這一嵌板開始,索羅亞的技法發展朝向大塊顏色和光區,接近「野獸派」,在霍達中的人物

霍達　1914年
不透明水彩、紙
49 × 65cm
馬德里索羅亞紀念館藏

被亞拉崗多山的風景包圍，甚至融成一體，彷彿這些山巒男女舞者是由同一本質構成的，是屬於同一原料，在冷、硬、嚴酷下結合。那些服裝就如大地或岩石一般，隨舞曲高舉搖擺並敲打響板的雙手後景色猶如小山丘又像茅屋一樣，在這兒地理與人文合一，女子身上富麗卻又長又重的曳地衣裙轉變成愉快又靈巧的霍達舞，既獨特又富潛力的表達手法，造形的安排使得人物和層層山巒疊起的輪廓相媲美，尤其是山丘接壤分界線相近與空地上光影留下的色塊組合儼然成了抽象畫。

　　爲霍達舞預備的習作，如〈亞拉崗典型〉（1912）是兩年前索羅亞造訪這塊多山地區畫下的，四名男子披方格大圍巾，色彩豐富，以眞人大的畫布爲之，雖然最後沒有用上。還有一幅習作

圖見92頁

〈兩名婦女穿上亞拉崗傳統服飾〉（1914），較年長的婦人頭戴著黑色圍巾，拉著女孩的手，眼光斜視著靦腆嬌羞的女子，眼簾下垂含羞帶怯的模樣，皮膚細緻白裡透紅，頭裏紅巾手拈一枝小花，與另一名成正比，背景山丘和土地都很「野獸」，雖在成品

兩名婦女穿上亞拉崗傳統服飾　1914 年　油彩、畫布　206 × 150.5cm　馬德里索羅亞紀念館藏

畫中不見這兩位女子，但是右邊這位年輕的新娘子胸前的花結、金牌點綴都轉移到成品畫上左邊的女孩。衣服裝飾大致相仿，袖子稍稍不同，姿勢也修改了一些，可以見到兩手臂下垂，右耳戴著大耳環。

圖見91頁

最後我們來看一幅題名為〈霍達〉（1914）的草圖，並且比較最終定案的構圖，習作中右邊的兩名女子直接轉移到成品上，然而兩名跳舞的男子的姿態正好相反，背景的樹木都消失了，左邊人群到嵌板上時也全都變了。

那瓦拉省隆卡市政府

圖見94頁

第二幅委託畫完成，索羅亞快馬加鞭地開始下一幅〈那瓦拉省隆卡市政府〉。同一年夏天在同一地點哈咯，使他免去旅途奔波的勞累，加上運用兩年前的習作，藝術家決定以隆卡市長和市政府成員來代表那瓦拉，穿著古風淳樸的服裝，嚴肅中黑色領口部分配上漿過的白棉布，色彩鮮艷的市府旗幟飄揚在畫面上空，旗幟由最年輕的一位市府成員高高地舉起，一群婦女以圍布包著或坐或站的等待已脫帽的市政官員們跨過教堂的門檻，太陽光照得牆面地上成金黃色，反射到婦人身上的布料也被染成金黃再映射到臉龐，在背景遠處是以薩巴（Isaba）村莊和泛紫色的群山。這畫描述的是一項那瓦拉虔誠信徒們傳統的風俗習慣，在集合所有市府重要官員召開會議之前，市長帶市府成員慢慢地走向教堂祈求神助。

畫中主角們穿著令人印象深刻的黑色服飾使人聯想到德國後印象主義，或荷蘭早期的集體肖像畫，並且與彩色的旗幟、背景風景及一群衣著亮麗的女人們成明顯對比。垂直的構圖：大塔樓、教堂的牆角線、旗杆和遊行人士，這群市府官員們朝畫布邊緣前進即將進入一個觀眾看不到的神聖地方，在那兒將舉行禮拜儀式，大主教和教士們等神職人員都會在教堂門口迎接，索羅亞曾畫了這樣有趣的迎接場面的草圖，但最後沒有用上。

隆卡山谷　1914年　油彩、畫布　63×95cm　馬德里索羅亞紀念館藏

隆卡的人像與風景

圖見96頁

　　一九一二年八月時畫家在隆卡八天畫了三幅大的人像和兩幅風景，當時索羅亞把夫人和小孩們都留在北方避暑，他則天天寫信去報平安。〈隆卡典型〉我們看到的兩幅習作，一幅是隆卡市長和市府的祕書長手執大大的市旗，兩人都穿傳統服裝，莊嚴肅穆地步向教堂，市長完全不變地被放到成品畫上，祕書長則不見了蹤影；另一幅是我們藝術家隨興畫的，純粹是肖像畫，最後並沒有用上，連服飾也沒採用到最後成品畫上，人物全身像倚靠在建築物牆上，背景的民房在很陡的斜坡街道上，道地多山地區的景象。

那瓦拉省隆卡市政府
1914年　油彩、畫布
349×230cm
紐約美國西班牙文化協
會藏（左頁圖）

　　〈隆卡山谷〉是一九一四年畫的，取景角度從當地教堂塔樓望去，道地刷白石灰的牆，紅色的瓦磚，白牆紅瓦的一簇民房在第一近景，接著在河邊斜坡也有幾處民屋建築，背景的山巒重疊近似哈喀群山的版本，天空幾乎全白，平野上有幾處金黃色地

隆卡的塔樓　1914 年　油彩、畫布　19 × 24cm　馬德里索羅亞紀念館藏

隆卡典型　1912 年
油彩、畫布
200 × 150cm　私人藏
（左頁圖）

帶。由於是習作可以看得出畫家不關心細節的描繪，再一次顯得「野獸」與同期哈喀作畫同風格。

　　另有三小幅油彩專門畫〈隆卡的塔樓〉（1914）分別呈現三種不同時刻下的塔樓，這點是非常印象派的：在同一地點研讀不同時刻光線的特徵。第一幅的構圖正是最後成品畫上的塔樓，光線應是屬於日正當中時段下的產品，才能產生垂直的構圖，筆觸方面由於油畫筆毛又硬又短，沾油彩厚重時，容易在畫布上留下明顯地痕跡，造成某種分割主義的效果，這是一九○○年以後索羅亞開始嘗試的畫法之一，儘管如此，在此習作中仍不脫離「野

隆卡的塔樓　1914 年　油彩、畫布　19 × 24cm
馬德里索羅亞紀念館藏

隆卡的塔樓　1914 年　油彩、畫布　24 × 19cm
馬德里索羅亞紀念館藏

獸」的傾向。第二幅採下午最後的陽光，從右邊深色的暗影可以
印證。第三幅的塔樓，取景構圖和採光時刻應介於前兩幅之間。
事實上，這幅為西班牙文化協會畫的〈那瓦拉省隆卡市政府〉該
算是唯一畫家快速成畫的委託，多虧先前所作的草圖，另外，最
重要的原因，也可能因為不須途跋涉，可以就地取材之故。

〈幾布斯瓜木柱撞球〉饒富趣味

　　一九一四年九月初索羅亞完成了〈那瓦拉省隆卡市政府〉，也結束了夏天的假期，他偕同家人離開哈喀北上巴斯克地區的聖賽巴斯提安，也正好爲美國的那批裝飾壁畫進行下一個主題〈幾布斯瓜木柱撞球〉。索羅亞跟以往一樣先預備草圖，有以人物爲主和以巴斯克地方特徵爲題的，直到眞正地找到解決的方案之前索羅亞不停地試探各種可能性，如此在早先的拼貼構圖中，穿插不同地區的場景和人物在同一個畫面裡，還有最初的構想是以靠海爲生的人來代表巴斯克，水手們把滿載而歸的漁船停泊在港口，婦女們則背來大竹簍子裝魚好到市場去賣。

圖見 101 頁

　　一九一二年九月份索羅亞在北方巴斯克地區停留期間，畫了好多幅這地方以討海爲畢生志向人們的習作，都是佳品。〈勒格提歐典型〉將三位經驗老道的討海人不同的特徵捕捉得惟妙惟肖。一九一二年九月八日下午索羅亞到達勒格提歐（Legueitio），接受他的朋友兼藝術品收藏家熱情地招待之後，馬上尋找打漁郎好使隔天的工作順利進行。〈勒格提歐的水手〉碩大的半身像佔

巴斯克省份草圖
1912 年
不透明水彩紙
110 × 149cm
紐約美國西班牙文化協會藏

勒格提歐典型
1912年　油彩、畫布
202×155cm　私人藏

幾布斯瓜木柱撞球
1914年　油彩、畫布
350×231.5cm
紐約美國西班牙文化
協會藏（左頁圖）

滿整個畫面，技巧方面很現代主義，平塗的大色塊感覺有點東方，在畫幅人物與背景所佔比例非常新穎，背景為坎大布里亞海岸。由於巴斯克海岸和內陸相當不同，因此索羅亞從海岸轉往內地去找繪畫的靈感，在一幅極好的拼貼習作中，巴斯克農村的百姓以兩頭公牛拉帶篷雙輪貨運大牛車搬運物資，旁邊有頭頂牛奶木桶的賣牛奶女人，背景是畢爾包河口工業都市的景象；這個構想又應用到另一幅草圖〈巴斯克省份〉，雖然比較簡約，但是一

樣充滿趣味，甚至可看見一座工廠的大煙囪，是巴斯克地區工業化最佳象徵的寫照。一名老婦人肩扛著一把大鐮刀，幾位水手夾雜其間，在這兒那輛大牛車成了主角，出現第一近景，為此，畫家特別研讀這類的載貨牛車，我們可以從留下的素描中發現。

還有一張草稿在構圖上比較清楚，牛車仍是主角，並由腳伕領著大牛車，尚有不少的素描筆記留存下來做為參照，有婦人頭頂一大包東西與牲畜縱隊在一起，展現在背景中的是聖賽巴斯提安海岸。這位大師仍堅持採用同樣的人物配上不同的風景元素，呈現在另一草圖中。綜合這些草圖，藝術家把精華轉化到另一幅習作上，採用直式長條型的畫幅，這樣的直長型沿用到最後成畫上，一名頭頂著魚竹簍漁婦和一位頭頂著牛奶桶賣牛奶的婦人走在牛車行經的小路上。

圖見99頁

一幅二×三公尺大型油畫〈幾布斯瓜典型〉結合所有的成分出現一群結實健壯的巴斯克人和牛車。除此之外，他特別觀察「賣牛奶的婦人」和「幾布斯瓜放牧人」作筆記素描但並不滿意，於是索羅亞大膽地採用巴斯克節慶的鄉間舞蹈作了許多習作，只有一幅以長條型作畫，在多山的背景中，一群人正跳著舞，還有牛車、賣牛奶的婦女和農民，這畫與〈亞拉崗霍達舞〉相呼應，有可能畫家當時想把巴斯克的舞蹈放在那瓦拉民間舞的對面，但後來取消了這個念頭。這種舞蹈最大的特點在於牽手帕跳著，畫面中最後只有牛車和桶子被保留下來。

在嘗試各種題材，準備無數的草稿下，具有野馬靈魂的索羅亞，在最後決定成畫時，他以巴斯克的一項休閒娛樂「幾布斯瓜木柱撞球」（1914）為題。雖然在某些情況下被認為並不比前面所有的畫作具代表性，但就佈局而言，是這一系列美國裝飾壁畫中最饒富趣味的，在看似簡單的構圖中蘊含了恬淡鄉間生活的愜意。

就在這樣風和日麗的天氣，一群魁梧的巴斯克漢子聚在梧桐樹下玩木柱撞球取樂，帶黃色調的樹幹在泛鉛灰色的天空下顯得

巴斯克省習作　1912～1913 年　不透明水彩、紙
106 × 110cm　紐約美國西班牙文化協會藏

巴斯克節慶的鄉間舞蹈習作　1914 年
不透明水彩、紙　129.5 × 79cm
紐約美國西班牙文化協會藏

特別醒目，他們其中一位正拿著木球伸長手臂準備投出去，其餘
的人都朝擲出的目標（木柱）看，這種把目光看向畫外的手法與
〈那瓦拉省隆卡市政府〉有異曲同工之妙，對觀賞者隱瞞畫題場
景的主要動機。在大樹幹旁一水靈靈的村姑正坐在石凳上，把胳
膊肘撐在口大底小的木桶上休息，站在一旁的少年含情脈脈地望
著她；背景展開烏麗亞山（Ulia）一片美景，非常類似於〈聖賽
巴斯提安風景〉一畫，很有可能畫家拿來作巴斯克背景的參考。
索羅亞在此一目瞭然簡單明白的構圖顯得異常的現代，直長型的
畫幅，垂直的大樹幹，站在石凳上的青年被橫著的石凳截斷，綠
草如蓆鋪在美女腳下；尤其是人物描繪方面更是突出。由於先前
準備工作充分，巴斯克民族壯碩體格和充滿精力的特徵，在畫中
都呈現無遺，更值得注意的是人物內心的刻畫細膩，沉默的少男
圍繞著故意裝作不知情的女孩打轉，但是笑瞇瞇的臉蛋告訴我們
她很高興知道有個護花使者的存在。

安達魯西亞，把鬥牛趕進牛欄裡　1914 年　油彩、畫布　351×762cm　紐約美國西班牙文化協會藏

趕牛習作　1914 年　不透明水彩、紙　108.3×260cm　紐約美國西班牙文化協會藏

安達魯西亞，把鬥牛趕進牛欄裡

　　當結束北方區域的嵌板畫，索羅亞返回馬德里稍作短暫地停留，旋又出發往南部安達魯西亞旅行，結果因為持續地工作，整個氣喘吁吁的夏天根本沒有時間休息，全部的心力與光陰都奉獻

葡萄園　1914年　油彩、畫布　53.5×93cm　馬德里索羅亞紀念館藏

給紐約西班牙文化協會的裝飾畫了！一九一四年十月初他再度南下塞維亞前往朋友的莊園，住在伊比利半島南端的佛朗德拉（Jerez de la Frontera），為了著手處理下一幅委託畫〈安達魯西亞，把鬥牛趕進牛欄裡〉（1914）必須尋找一些構成物來放進七公尺多長的橫幅畫面，而把鬥牛趕入牛欄裡是主要情節的代表。

　　事實上，一幅〈趕牛〉（1914）習作非常有意思，索羅亞最初企圖把吉普賽人藉由趕猛牛的場景一併放入，並且在牛群後是採釀葡萄酒的園景，影射聞名世界西班牙產的葡萄酒——雪利（Jerez）酒，更遠處的地平線上白色村莊的輪廓是加地斯（Cádiz）城，相對的右邊背景中，將隔壁省的鄰居厄斯特列馬杜拉（Extremadura）村民正興致勃勃地觀賞著鬥牛經過也納入畫裡。這幅草圖顯露出藝術家擁有精緻優雅佈局的能力及擅長於合併不同成分的組合，使他們融洽協調地在同一個平面，運用空間的發展引導民眾的視線望向圖畫中幾個趣味相異的點，直到消失在遠方城市的盡頭，近景的趕牛圖在透視和位置上從頭到尾都一直保持不變。

雪利採葡萄　1914年
油彩、畫布
53.5 × 92.5cm
馬德里索羅亞紀念館藏

雪利採葡萄　1914年
油彩、畫布
53.5 × 93cm
馬德里索羅亞紀念館藏

圖見105、108頁

　　為了配合初始的用途，索羅亞繼續研讀〈葡萄園〉、〈雪利採葡萄〉（1914），這位瓦倫西亞繪畫大師甚至想要為美國裝飾畫作一幅採摘葡萄的專題，因此開始準備一連串的素描草圖，在索羅亞紀念館就保存了九個版本。索羅亞早於一八九六年就曾畫過一系列有關「酒」的裝飾壁畫來佈置一位權貴在智利首都的官邸，共計〈葡萄藤〉、〈採葡萄〉、〈La Presa〉（一串葡萄之意）和〈酒神節〉四幅，現今收藏於智利美術館。還有一九○○年到一九○一年間畫過哈維爾地方的葡萄乾製作相關題材數幅作品，在這裡的〈雪利採葡萄〉筆觸豪放不拘，以色塊為主，十足的「野獸」，〈葡萄園〉中搶眼的黃色、綠色葉片在赭色紅黏土上，作

葡萄園　1914 年　油彩、畫布　46.5 × 88cm　馬德里索羅亞紀念館藏

雪利採葡萄　1914 年　油彩、畫布　54 × 93cm　馬德里索羅亞紀念館藏

　　者不強調植物的外觀，整片看來很抽象，短促沾滿油彩筆觸讓我
們再次回想起分割主義。

　　　畫了許多習作最後都沒用上，畫家放棄雪利去找心愛的塞維
亞，到近郊他開始瘋狂地畫安達魯西亞鄉間乾枯的景象和植物的

雪利採葡萄　1914年　油彩、畫布　54×93cm　馬德里索羅亞紀念館藏

仙人掌　1914年　油彩、畫布　50×80cm　馬德里索羅亞紀念館藏

龍舌蘭　1914年　油彩、畫布　54×93cm　馬德里索羅亞紀念館藏

草圖油畫。〈仙人掌〉（1914）這幅習作與最後完成的壁畫構圖
關係密切，鐵軌和白石灰的石凳都在嵌板畫上重現蹤跡，仙人掌
的位置分配稍作變動，爲了容納大批的牛群和騎馬趕牛的人，背
景的小山坡和開滿小花的黃地毯也借用到成品畫上，索羅亞畫得
輕鬆自在，不像吉普賽人、鬥牛士或遊行等的作品，是在塞維亞
期間最沒有民俗色彩的畫。

　　另一幅〈龍舌蘭〉（1914）描繪在荒蕪如沙漠的塞維亞郊區，
其中一株龍舌蘭正開著花伸出黃褐色長長的花梗直上天際，右邊
的龍舌蘭則和一堆仙人掌毗鄰而居，最右端的白色民房引出背景
遠方的小屋。十一月的天空呈現柔和的淡藍，到最後我們的畫家
完全忘了這幅習作，也許唯一能扯上關聯的就是右邊背景中的小
民房，此畫在筆觸方面顯得急躁不安，甚至連底色都沒蓋過。
〈塞維亞農莊〉（1914）草圖右邊的白牆紅瓦小屋正是最後完成圖
上的幾乎一模一樣，一株外形模糊的龍舌蘭第一近景，由於是草

塞維亞附近　1914年　油彩、畫布　53.5×93cm　馬德里索羅亞紀念館藏

稿圖，作者甚至連將底色遮掉都不感興趣。〈塞維亞附近〉（1914）葡萄園在前，雪利城在背景隱約可見，為了準備背景索羅亞大約畫了十三幅草圖，如今都保存在索羅亞紀念館。

　　接著讓我們來看二幅〈鬥牛習作〉（1914），第一幅只有兩頭鬥牛，在前面領頭的那隻，也出現在最後的壁畫，在中間騎馬持長矛趕牛者的右手邊，沒掛頸鈴的那頭鬥牛便是。另一幅三頭鬥牛雖然沒直接用在裝飾畫，但是提供畫牛群時很好的參考資料，畫家只須改變牛的位置和牛皮的顏色即可，習作右邊的一頭鬥牛可視為在成品畫上第一近景帶頭的那隻，只是作了180°的轉角。索羅亞畫了很多的素描草圖，但今天保存下來的只剩這兩幅，都是道地真實刻畫出鬥牛特徵的牛頭，至於動物身體的轉向位置和牛皮的色彩畫家稍作手腳，在給愛妻的信中索羅亞提到：「我想如果可以用那麼多的鬥牛和騎馬的人實現我的作品一定是很有趣的畫……有很大的困難在前面等著我，希望上帝保佑，因

人生因藝術而豐富，藝術因人生而發光

藝術家書友回函卡

感謝您購買本書，這一小張回函卡將建立起您與本社之間的橋樑。您的意見是本社未來出版更多好書的參考，及提供您最新出版資訊和各項服務的依據。為了加強對您的服務，請將此卡傳真（02）3317096 · 3932012 或郵寄擲回本社（免貼郵票）。

您購買的書名：＿＿＿＿＿＿＿＿＿ 叢書代碼：＿＿＿＿

購買書店：＿＿＿＿ 市（縣）＿＿＿＿＿＿ 書店

姓名：＿＿＿＿＿＿＿ 性別：1.□男 2.□女

年齡： 1.□20歲以下 2.□20歲～25歲 3.□25歲～30歲
4.□30歲～35歲 5.□35歲～50歲 6.□50歲以上

學歷： 1.□高中以下（含高中） 2.□大專 3.□大專以上

職業： 1.□學生 2.□資訊業 3.□工 4.□商 5.□服務業
6.□軍警公教 7.□自由業 8.□其它

您從何處得知本書：
1.□逛書店 2.□報紙雜誌報導 3.□廣告書訊
4.□親友介紹 5.□其它

購買理由：
1.□作者知名度 2.□封面吸引 3.□價格合理
4.□書名吸引 5.□朋友推薦 6.□其它

對本書意見（請填代號1.滿意 2.尚可 3.再改進）
內容 ＿＿＿ 封面 ＿＿＿ 編排 ＿＿＿ 紙張印刷 ＿＿＿

建議：＿＿＿＿＿＿＿＿＿＿＿＿＿＿＿＿＿＿＿＿＿

您對本社叢書：1.□經常買 2.□偶而買 3.□初次購買

您是藝術家雜誌：
1.□目前訂戶 2.□曾經訂戶 3.□曾零買 4.□非讀者

您希望本社能出版哪一類的美術書籍？

通訊處：

台北市 100 重慶南路一段 147 號 6 樓

藝術家雜誌社　收

市

縣　鄉鎮

市區

姓名：

路

街

段

電話：

巷

弄

號

樓

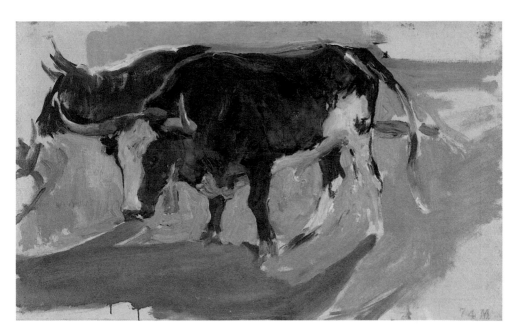

鬥牛習作　1914 年　油彩、畫布　50 × 80cm　馬德里索羅亞紀念館藏（上圖）

鬥牛習作　1914 年　油彩、畫布　49.5 × 80cm　馬德里索羅亞紀念館藏（下圖）

塞維亞農莊　1914年　油彩、畫布　50×80cm　馬德里索羅亞紀念館藏

為這些牛可不是像在海灘的那種……這是很難的畫，也因此更讓
我迫切渴望去完成。」結果這位大師克服難題達成理想，這些充
滿鬥志強壯的鬥牛再次證明畫家的實力與高昂的挑戰力，雖然有
好幾次鬥牛都差點攻擊藝術家，好在都能化險為夷，有驚無險；
在人物方面他有特別作筆記素描研讀，這一主題的習作已經準備
好，索羅亞可以著手正式的委託畫了。索羅亞在繪製過程中曾如
此表示，「我很確定地有可能即將產生我最好的畫。」

　　從一九一四年十一月六日開始畫，直到同年十二月十四日完
成，索羅亞發揮他最大的力量和相當可觀的體力實現這作品，有
時他得爬上超過五百級階梯的高處去作畫，而且堅持在當地畫完
長七公尺，高三‧五公尺的畫，每一個細節都經過索羅亞先前仔
細的考量探討，沒有任何感情衝動在其中，整個過程皆是深思熟
慮下的結果，如此完成了另一幅給紐約西班牙文化協會極為精湛

的壁畫。在塵埃飛揚路旁長滿仙人掌的路上，一群鬥牛被騎馬持長矛的騎士們領著穿越火車鐵軌，整個畫面充滿光、熱和動態，而且作者玩弄著不同的透視與場景的組合，引領觀賞的視線從第一近景猛牛的身上到火車軌道上，藉由牛群走過的土石路伸展至背景遠處黃花平野綠山坡上的白色小屋，令人再次聯想起當年西班牙風景大師貝魯得的作品，而〈安達魯西亞，把鬥牛趕進牛欄裡〉在此顯得更瀟灑有魄力！安達魯西亞到目前爲止已經有兩幅畫〈塞維亞的聖週〉和〈安達魯西亞，把鬥牛趕進牛欄裡〉，而他下一幅以美國大眾的品味選擇聞名於世的〈塞維亞舞〉也帶給索羅亞不必再換地方的方便。除此之外，塞維亞陽光和色彩也正是他最擅長及喜愛的。

騎馬人　1914年　油彩、畫布　41×53cm　馬德里索羅亞紀念館藏

塞維亞庭院　1914年　油彩、畫布　60×72cm　紐約西班牙文化協會藏

美國大眾品味的選擇〈塞維亞舞〉

　　由於結束前一幅〈安達魯西亞，把鬥牛趕進牛欄裡〉已近聖
誕節他一邊著手準備草圖，一邊等家人來塞維亞與他會合共度耶
誕和新年，在度佳節之前，索羅亞畫了兩幅習作：1.〈塞維亞庭
院〉（1914）中的噴泉正是下一幅壁畫中所採用的白色大理石的
噴水池和泉水，但是圓形的小水池後來修改成八角形，點綴用的
植物也改變了，分別是天竺葵的花盆在水池外圍，習作上的則是
枝葉茂盛長在水池裡。2.〈舞蹈習作〉（1914）這草圖的佈局和許
多構成物都引用到壁畫上；首先是塞維亞道地的中庭裡，一排拱

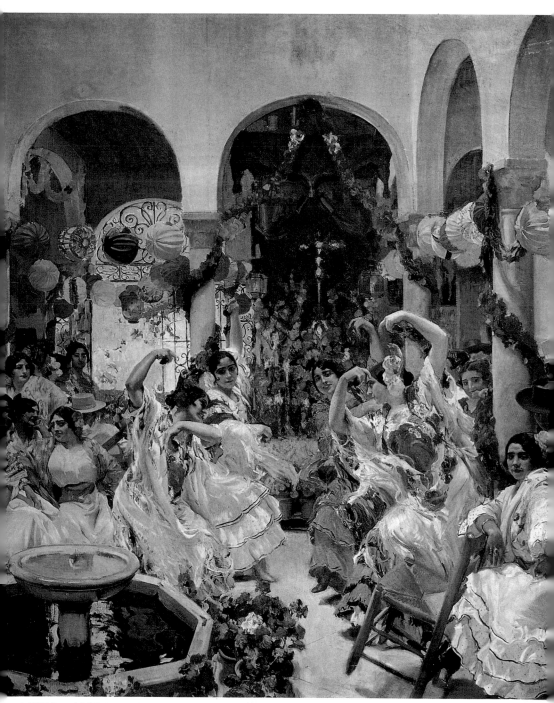

塞維亞舞　1915年　油彩、畫布　351×302.5cm　紐約美國西班牙文化協會藏

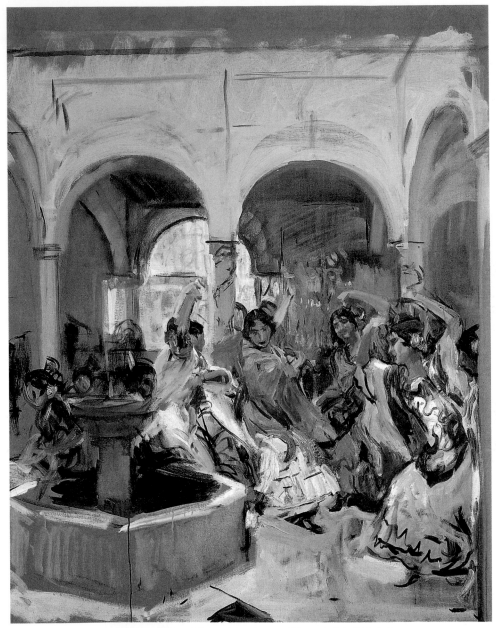

舞蹈習作　1914 年　油彩、畫布　125×99.5cm　紐約西班牙文化協會藏

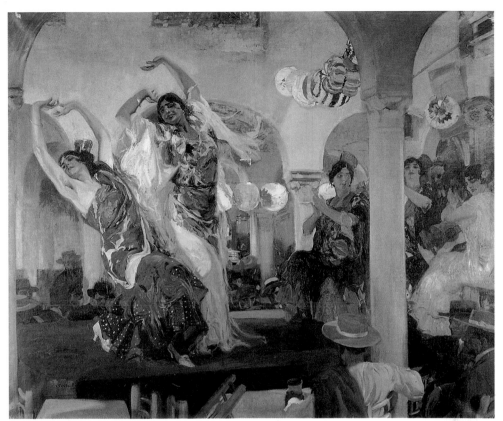

塞維亞諾維達得司咖啡館的舞蹈　1914 年　油彩、畫布　125 × 99.5cm　西班牙信用銀行藏

門，一個出口在背景左方；再看四位安達魯西亞的女孩正跳著舞，雖然與在裝飾畫上的姿態略有不同，但大致上是非常類似的；另一方面，左邊近景的噴泉，搬到嵌板時縮小了一些，這張草稿還缺繡球的裝飾、五月十字架的祭壇和圍觀的人群。在這裡得提到美國百萬富翁雷恩（Thomas Ryan）一九一三年委託索羅亞畫一幅在一九一四年完成的〈塞維亞諾維達得司（Novedades）咖啡館的舞蹈〉，〈塞維亞諾維達得司咖啡館的舞蹈〉的這一幅和我們正在探討的〈塞維亞舞〉有著相同的素描草圖，如：〈美女瑪麗亞〉（1914）和〈安達魯西亞女孩〉（1914）是同一位模特兒，還有〈吉普賽男子頭像〉（1914）、〈佛朗明哥舞女郎〉（1914）

圖見 118、119 頁

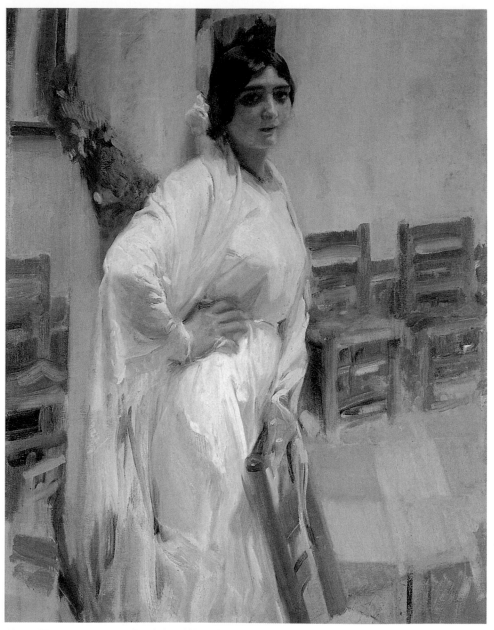

美女瑪麗亞　1914 年　油彩、畫布　125 × 100 cm　馬德里索羅亞紀念館藏

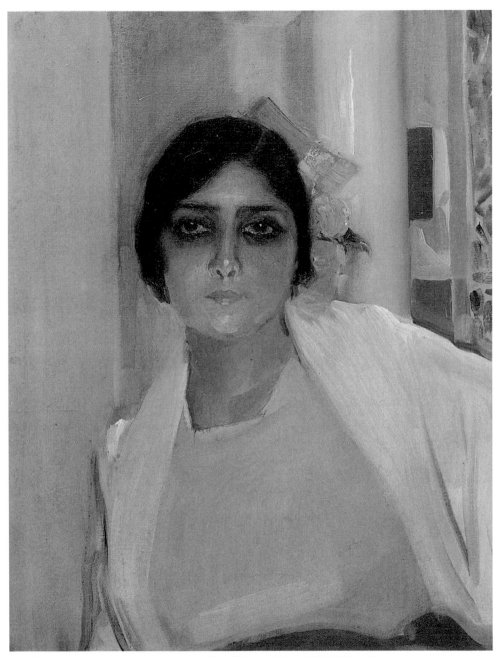

安達魯西亞女孩　1914 年　油彩、畫布　72 × 55cm　馬德里索羅亞紀念館藏

吉普賽男子頭像　1914 年　油彩、畫布
62.5 × 24.6cm　馬德里索羅亞紀念館藏

紅衣的佛朗明哥舞女郎　1914 年　油彩、畫布
206.5 × 100cm　馬德里索羅亞紀念館藏

佛朗明哥舞女郎
1914 年　油彩、畫布
160 × 109cm
馬德里索羅亞紀念館藏
（左頁圖）

這女郎可視爲〈塞維亞諾維達得司咖啡館的舞蹈〉舞台上右邊的
舞者，舞姿、臉上的表情和衣服披肩的飛揚幾乎一模一樣，另一
幅〈紅衣的佛朗明哥舞女郎〉正是前一名舞者的搭擋，在〈塞維
亞諾維達得司咖啡館的舞蹈〉的姿勢更向後仰了一些；〈唱佛朗

唱佛朗明哥　1914年　油彩、畫布　104.5×78.5cm　紐約美國西班牙文化協會藏

舞蹈習作　1915年
油彩、畫布
60×71cm
紐約美國西班牙文化
協會藏

明哥〉（1914）中間坐著擊掌的那位女歌手重現在〈塞維亞諾維達得司咖啡館的舞蹈〉舞台上頭轉向右側，與習作上的稍有變動，這些習作都成了日後畫作重要的參照。

　　讓我們再回到〈塞維亞舞〉美國裝飾畫。由於年關已近，索羅亞的家人十二月二十日到塞維亞後，他暫時放下畫筆過節。一九一五年一月索羅亞重拾畫具作草圖〈舞蹈習作〉（1915），草稿中左邊的兩位舞者不管是在手的擺動、身體和腳踏的位置皆與〈塞維亞舞〉中的一模一樣，右邊的兩個則有了一些更改，雖是簡單扼要的習作，在造形和動態方面都比最後的成品來得自然，索羅亞當年在這一草圖畫布的右下角題字送給南方的朋友當做酬謝紀念。讓我們正式來看〈塞維亞舞（五月的十字架）〉（1915），

一群安達魯西亞女郎身上裹著花披肩、流蘇和長裙下襬波浪花邊隨著舞曲旋轉飛舞，在塞維亞道地中庭慶祝花月。拱門以花繡球、紙燈籠，彩帶佈置得熱鬧非凡，十字架的祭壇豎立在中央背景拱門下，以紅色調為主，左邊背景的拱門與外界相通，近景左下的八角噴水池，涓涓細流的泉水使畫面清涼不少，池中的倒影搖晃又是另一靜中取動，池子外圍著許多盛開的天竺葵盆景，每位女郎鬢邊髮梢都戴著幾朵大花，身披花圍巾，門廊細柱上也以花串裝飾，真是名副其實的花月，庭院中擠滿人群，大部分是女人，而且都打扮得花枝招展。

這是一幅索羅亞被公認為西班牙文化協會所畫有關安達魯西亞主題最好的壁畫，不可諱言地，這作品中呈現的繪畫語彙都是這位繪畫大師個人最擅長的，尤其是陽光和色彩，正是藝術家的註冊商標！整個場景洋溢著明亮、歡愉、多采多姿，動靜兼具的千變萬化和自然寫實的風格，背景鐵欄杆大門是出口，除了可見塞維亞街道上炙熱的太陽外，如此的開口正成了畫面建築場景的消失點，色彩繽紛鮮麗協調，是索羅亞繪畫巔峰期的見證之一。

受爭議的〈塞維亞鬥牛士〉

一結束舞蹈這主題，索羅亞緊接著進行〈塞維亞鬥牛士〉（1915），此幅是這一系列委託畫作中最受爭議的作品。從一開始藝術家對這一批美國裝飾畫的構想當中就包含安達魯西亞鬥牛，尤其是當年還禁止對馬有任何的保護措施，所以鬥牛士持長槍騎馬背上，當牛攻擊馬時，鬥牛士用刺棒戳牛，這場面顯得殘暴又戲劇化，可憐的馬常常不是被牛鬥死就是嚴重受傷。最先索羅亞以此為題作草圖，畫面採直長型，但是由於西班牙文化協會主席杭廷頓希望鬥牛的畫盡量避免血腥場面，免得讓美國大眾產生殘忍不愉快的感覺，就這樣索羅亞改變方針，將鏡頭轉向鬥牛士們在鬥牛前進場接受觀眾歡迎。他們有的以脫帽表示回禮，有的則以揮手、頷首或眼神致意，如此，避重就輕地除去流血事件

塞維亞鬥牛士
1915 年　油彩、畫布
350 × 231cm
紐約美國西班牙文化協會藏　（右頁圖）

及暴怒鬥牛衝刺的場景。在鬥牛士走後是騎馬持槍的長矛手，背景的鬥牛廣場坐滿熱情的觀眾，有的在陰影下，有的座位在陽光下，廣場上方拱廊下的欄杆掛滿各色的旗幟裝飾，倚著欄杆有一群圍著披肩的婦女，這個觀眾席熱鬧的景象是存在於一幅藝術家以油彩速寫近似印象派中的點描法習作。鬥牛士們的面孔都是取自當年鬥牛界知名的人士。畫家超越此畫的困難度，以長條型來展現鬥牛場，整個構圖佈局的力量以直式呈現，在光線與色彩仍見嫻熟的技法，不僅如此，由於此畫主題為少數人所關注，因此成了寶貴的參照。

純粹表現的〈加利西亞趕集〉

　　經過塞維亞這一段努力工作的階段，索羅亞休息了好幾個月沒有再碰杭廷頓的委託畫，讓持續密集準備畫作的生理與心理暫時舒緩一下，但也不敢放下太久免得陷於怠惰，維持工作的熱度是非常必要的。因此，在瓦倫西亞故鄉作一短期夏天的停留，其餘的夏季時間索羅亞則到西班牙西北角加利西亞省去開始準備下一幅壁畫。藝術家本人宣稱：「顏色在加利西亞是一種柔軟惹人愛憐的東西；我認為加利西亞是西班牙最難畫的一個地域，因為多采多姿，又因千變萬化。」〈加利西亞趕集〉（1915）後來成了這一系列裝飾畫中最純粹實質的繪畫之一，藝術家已到達不尋常現代主義的高標準，和國際野獸派的高水準。這個佈滿各種顏色混雜斑駁的場景是在一顆栗樹涼蔭下發生的，聚集了許多的村民和牛隻幾乎與枝葉茂盛和彎曲的樹幹混成一體，在一趟趕集的途中，也許是一項定期的牲畜市集，趁著大夥兒樹蔭下歇腳時一位老鄉民吹著道地加利西亞風笛為大家打打氣，老人削瘦的臉皺著眉頭用力吹奏著，穿白衣蹲坐地上休息的牧牛女孩笑容可掬，手還握著趕牛棒，腳邊一籃乾淨的衣服。

加利西亞趕集　1915年　油彩、畫布　351×300cm　紐約西班牙文化協會藏

加利西亞的樂手　1915 年　不透明水彩、紙
18.2 × 19.6cm　馬德里索羅亞紀念館藏

吹加利西亞風笛的人　1915 年　油彩、畫布
馬德里索羅亞紀念館藏

　　另外，兩位同樣半蹲的女孩也都仔細的描繪，一群母牛圍在
四邊，左邊有一頭正在吃奶小牛，後面站著其他農民，背景是深
藍色的河口；陽光從枝葉空隙間穿透散佈在整幅畫，人物沉浸在
光影和色彩的遊戲之中，索羅亞這回很快就完成這幅畫，幾乎不
太需要準備很多的習作，同時可以看出這畫一氣呵成爽快筆觸！

　　一幀有趣的照片中，畫家在栗樹林中搭起臨時工作室，靠近
河口作圖，照片中的畫幾乎已經完成了，而搭起的遮篷是爲了使
太陽光照在畫上變化不致太大。同樣在相片中，畫家正在畫〈吹
加利西亞風笛的人〉（1915 ）畫中的主角與成品畫正是同一位吹
笛老者，但這回是坐在一根倒下的樹幹上，站在一旁的小女孩有
可能是樂手的孫女，一副端莊很有禮貌的樣子。他們正在涼蔭下

加泰隆尼亞海岸風景習作　1915 年　油彩、畫布　70 × 100cm　馬德里索羅亞紀念館藏

休息，傍晚的太陽從背後樹林間斜斜地射出光線，是一張不可多
得寫實的佳作，尤其是吹風笛老人意味深長的面容、光影的掌
握，人物在暗影中的效果都有非常精湛的詮釋。

　　另外，有兩幅習作，〈加利西亞的樂手〉（1915），一位吹
風笛，另一名打鼓，面貌和其他的部分幾乎都是色塊所組成，吹
笛者的姿勢與位置重現在最後的成品畫中。另一幅〈加利西亞的
典型〉（1915）畫中甜甜笑著的女孩並沒有用到最後成品畫〈加
利西亞趕集〉中，頭上裹著黃色絲巾交叉於頸後再垂到胸前，身
上的短披肩紅黑相間交叉於胸前，戴著一條加利西亞流行的造形
項鍊，除了臉部描繪較細外，其他則較簡略。

圖見130頁

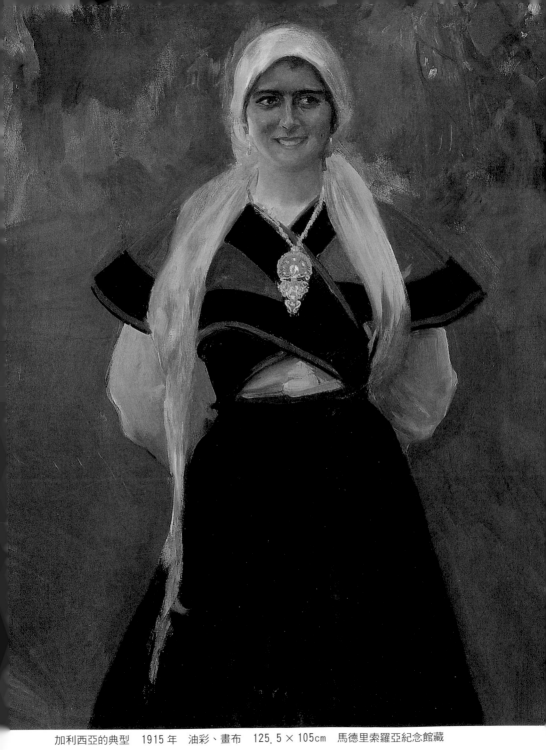

加利西亞的典型　1915 年　油彩、畫布　125.5 × 105cm　馬德里索羅亞紀念館藏

加泰隆尼亞海岸風景習作
1915 年　油彩、畫布
67.5 × 90cm
瓦倫西亞私人藏

懷抱真誠情感的〈加泰隆尼亞魚〉

　　完成加利西亞的畫後，索羅亞一九一五年九月中旬到西班牙東北的加泰隆尼亞省，剛到的幾天他到處遊歷熟悉環境，偶爾畫家朋友維斯奎茲與陸西紐會陪伴他遊歷有趣的地方，他也找個地方當做畫室，方便他請模特兒並省去把大畫布搬來搬去的麻煩。很幸運地他在巴塞隆納漁人區找到理想的地點當工作室，而且主人是同鄉人又對繪畫極感興趣，不僅如此，工作室又靠近海邊一處聖克利絲汀美麗的海岸，在天時地利人和的情況下，畫家選擇與海有關的題材繪畫，這是他最熟悉的主題。在家書中索羅亞提到：「我想這畫會相當地有意思，大概是興奮的緣故我整個人抖得很厲害！」「雖然畫幅很大，但這回會比任何一次都來得容易些，也許是因為我畫得很輕鬆自如，又因海這畫題是我的鍾愛……唯一讓人掃興的是當我剛要開始動筆畫時就抖個不停，有時得花上一個小時才鎮定下來……難道是老化現象！！」

　　的確，〈加泰隆尼亞魚〉（1915）毫無疑問的是索羅亞一系列美國裝飾畫中投入最真誠情感之一的作品，一群打漁人和水手

們大都戴著道地典型的加泰隆尼亞圓帽正在松林蔭下卸貨，並細心地把魚在竹籃上排好，平放在地上。背景是被陽光照得反白的陡峭海岸岩石，湛藍的海水面上幾艘帆船劃過，索羅亞將所有結合得到一種極美妙的效果。每一個人物都精心刻畫，每一小組的人都各有所忙，全部集合在涼蔭下，所有的人都位在第一近景，他們全是畫中的主角。左邊一群蹲坐圍在一起聊天的漁婦很引人注意，旁邊彎下身子的打漁郎和一名捲袖穿白上衣一手叉腰站著的婦人正是構圖的中央位置，右邊一群水手面部表情清晰可見如同前頭一群坐著的漁婦一樣，在左邊兩位站立皮膚黝黑的水手由於在陰影下幾乎與背景的松樹混淆，呈現出一幅率真質樸漁民生活的寫照。至於畫法方面，又再次見到作者玩弄光影和色彩的遊戲，畫面有深遠空間之感，非常自然寫實兼具個人獨特風格，松樹彎曲的枝幹與樹冠錯落有致，筆觸流暢自由幾近表現主義，形成佈局中很吸引人的部分。索羅亞有幾幅〈加泰隆尼亞海岸風景〉（1915）的習作，有油彩的，也有粉彩筆畫的，其中有一幅與最後的完成壁畫完全一模一樣。另外還有多幅研讀不同漁人們的草圖。

Las Grupas 草圖
不透明水彩、紙　53 × 88cm
馬德里索羅亞紀念館藏

呈現故鄉瓦倫西亞美好的景象

　　結束加泰隆尼亞之圖，一年又過，年關接近，索羅亞回到故鄉準備過聖誕節，也預備下一幅有關出生地主題的畫。紐約杭廷頓的委託畫已完成了十幅，但是畫家已漸漸力不從心，雖然只有五十二歲，但他的健康大不如前，根據畫家在加泰隆尼亞家書中所說的：「年紀對我造成的影響不大，倒是這項重責大任的委託給我不斷催促的壓力。」索羅亞對於繪畫的激情有增無減，工作的熱度也仍繼續燃燒到最高點，特別是畫故鄉，對他而言深具特殊的意義，他熱切地想表現出瓦倫西亞最特出的一面，呈現在美國大眾的眼前。

　　藝術家想要出生地成為不朽，他以一行講究排場的騎馬隊伍，幾位掌瓦倫西亞旗幟，穿著長袍，頭戴王冠、假髮和假長鬍子打扮的人，前面一位青年和一名姑娘並騎在馬背上，馬兒也裝扮得十分繁複甚至帶有富麗堂皇的東方風格，色彩十分豐富鮮艷，不同染色的羊毛編織成的花邊，有紅、黃、橘、白、綠、藍的流蘇，配上小亮片般的鏡子真是熱鬧非凡，喜氣洋洋。

　　馬背的女孩一襲縫繡的衣裳，是洛可可的翻版，錦緞花紋布，配搭一條米色輕紗的圍巾並繡上金色的小亮片作裝飾，頭髮

瓦倫西亞Las Grupas　1916年　油彩、畫布　351×301cm　紐約美國西班牙文化協會藏

棕櫚樹　1916 年
油彩、畫布
47 × 36cm
馬德里索羅亞紀念館藏

高挽成髻，上插一把大梳子，兩鬢還有小髮飾頸帶、項鍊，胸前別胸針，全身珠光寶氣，粉粉的臉蛋掛著幸福的笑容，一手攬住騎馬男子的腰，一手叉腰。騎在馬上的灑脫男子身穿白色線衫、絨布的小背心，腰繫紅帶，及膝的馬褲配上長襪子，頭戴阿拉伯式軟帽有著長長的小圓球拖在後頭，在他們之間還有莊稼漢扛著瓦倫西亞盛產的柳橙，直到今天還是享有盛名，甚至以「瓦倫西亞的水」代稱「柳橙汁」。

　　背景中的藍天，橋墩上的聖像是瓦倫西亞的保護神，及典型的棕櫚樹，一幅習作〈棕櫚樹〉（1916）正與這幅〈瓦倫西亞 Las

瓦倫西亞橋　1908 年
油彩、畫布
馬德里索羅亞紀念館藏

Grupas〉（1916，Las Grupas 為瓦倫西亞的節慶，人們騎在馬背
上遊行，Grupas 正是馬背的意思）相仿，一幅〈Las Grupas〉
（1916）草圖則沒採用到成品畫中。還有一幅一九○八年畫的〈瓦
倫西亞橋〉（1908）。最後，畫家採不同的角度把橋上的聖像轉
移到畫布上。由於索羅亞對瓦倫西亞的一草一木如數家珍，畫這
嵌板畫時並不需太多的草稿，在畫中用得最多的是他個人的感
情，在給愛妻的一封信中索羅亞提到，作畫時激動的淚水在眼眶
中打轉，最後完成畫時，已經是筋疲力盡。不只是因為作畫造成
生理上的勞累，更是由於感情的消耗殆盡。這全肇啓於畫家深切
盼望能將自己心愛的故鄉美好的景象藉由彩筆傳達給美國大眾，
如此感情的累積，一旦宣洩，更讓人備感心疲力竭。

厄斯特列馬杜拉市集
1917 年
不透明水彩、紙
27.7 × 25.7cm
馬德里索羅亞紀念館藏

〈厄斯特列馬杜拉市集〉結合傳統與現代

　　一九一六年三月中旬結束瓦倫西亞這幅壁畫，畫家決定休息
一段時間，直到一九一七年一月他才繼續紐約西班牙文化協會的
嵌板畫，準備下一幅〈厄斯特列馬杜拉市集〉。厄斯特列馬杜拉
毗鄰葡萄牙，由於一月份冬季的嚴寒使藝術家打消念頭，把計畫
延遲到同年十月，並且由徒弟聖地牙哥・馬丁內茲（Santiago
Martinez）陪伴同遊，在當地的朋友提供自己家裡的庭院給他當
做工作室使用。〈厄斯特列馬杜拉市集〉（1917）最初的畫稿〈厄
斯特列馬杜拉人〉（1917）描繪了豬市集的場景，群眾匯集，村莊
民房在背景遠方，構圖方面大約保持這樣的佈局到成品畫布上。
一幅〈厄斯特列馬杜拉市集〉習作（1917）索羅亞在第一近景安
排了一群民眾聚集在一起，背景的房舍有較詳細的輪廓加上大教
堂的外形。

圖見 141 頁

　　另一幅草圖就幾乎完全定案了，所有構成的元素，如人物、

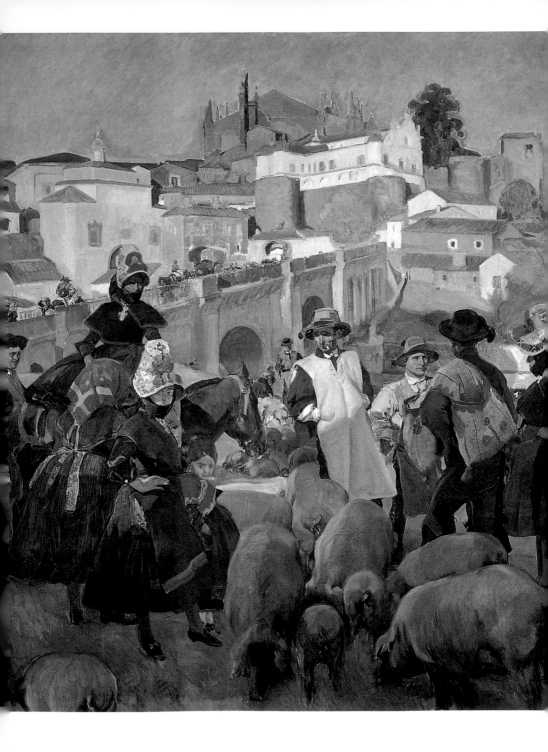

厄斯特列馬杜拉人
1917 年
不透明水彩、紙
33.5 × 30.5cm
馬德里索羅亞紀念館藏

厄斯特列馬杜拉市集
1917 年　油彩、畫布
351 × 302cm
紐約美國西班牙文化協
會藏
（左頁圖）

豬群和建築透視全搬到最後的作品中，對豬群和城市景觀的研讀
另有幾幅草圖，從中可看到作者直接地從習作的某個角落轉移到
大畫上去，並且這回有徒弟在一旁幫忙把市景和幾頭豬，從大師
作好的精湛習作拷貝到大畫布。至於人物方面，雖然畫家盡量地
使其自然寫實化，但仍可看出這群穿著傳統服飾在第一近景的刻
意打扮，是請模特兒來擺姿勢，由作者直接畫在最後的大畫布上
的，不像豬群和城市景觀是承襲草圖的。這幅畫相當順利幾乎兩
週左右就完成了，雖然看得出來是把幾個不同的構成組合起來
的，但在結合傳統習俗與現代生活的時代意義上，它是很成功的
一幅畫。

椰棗林　1918 年
不透明水彩、紙
74.5 × 53cm
馬德里索羅亞紀念館藏

耶切（阿歷甘特）椰棗林

　　與杭廷頓的合同是五年交出所有的壁畫，到目前為止至少還
缺兩幅畫來達到契約上規定的嵌畫尺寸，但是索羅亞讓時間流逝
了好長一段時間都沒有碰美國這批裝飾畫，而且依照約定還剩幾
個地區該畫，於是畫家又再次以在瓦倫西亞省份裡阿歷甘特區的
耶切（Elche）盛產椰棗為題，畫下一幅〈耶切（阿歷甘特）椰棗

耶切（阿歷甘特）椰棗
林　1918 年
油彩、畫布
350 × 321cm
紐約美國西班牙文化協
會藏（右頁圖）

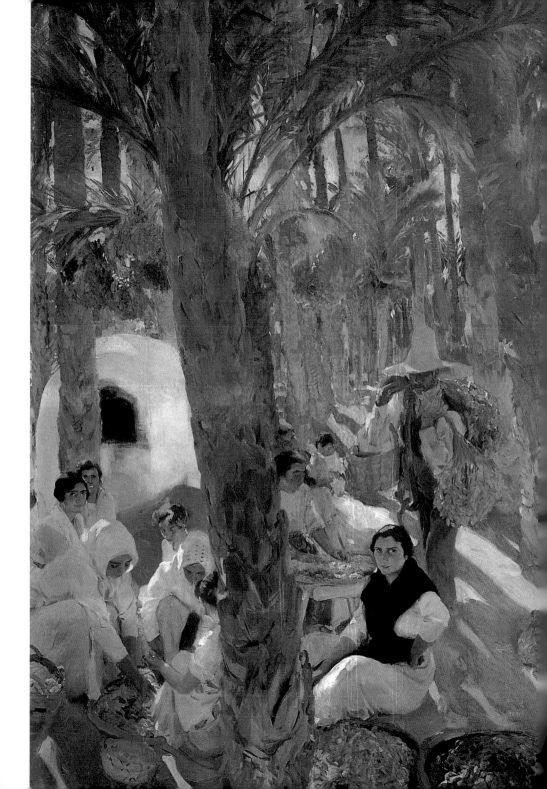

爐灶　1918年
油彩、紙
19.1×24cm　私人藏

林〉（1918）。一九一八年十一月二十二日，索羅亞南下，住在
阿歷甘特城裡的旅館每日往返耶切作畫，從一開頭索羅亞就已經
有很清楚的構思。在習作〈椰棗林〉（1918）中，藝術家大膽地
以一棵椰棗的樹幹爲主角在第一近景縱切畫面，給人巨大無比的
印象，這佈局到最後仍採用，在透視上取高視角一字排開的椰棗
林佈滿整個畫布，人物反成了次要地位，有的散坐地上，有的靠
在樹幹上，有的近烤爐。

圖見142頁

　　兩幅〈爐灶〉（1918）草圖在同一地點同一時期畫的，但在
色調上截然不同。爐口在側的那幅呈藍紫色系，爐口正面呈黃褐
色。歸功於畫家天賦細緻敏銳的感性，使他能輕易地掌握不同的
色調和爲其塑型。一封索羅亞給妻子的信中，提到早上五點起床
出發去耶切畫爐灶草稿，據此或許可以解釋黎明破曉的藍紫微光
和旭日東昇後的暖色調，使他在同一天畫了這兩幅爐灶。索羅亞
回到城裡將之畫在大畫布上，這樣完成了白石灰的爐灶。

　　椰棗樹上果實累累，畫家描述說：「因爲海就在眼前，那麼

爐灶（灶口正面）
1918年　油彩、紙
20 × 24cm
瓦倫西亞私人藏

地藍好像不是眞的，……一串串的椰棗在藍天下好像是點燃的煙火……畫面中唯一的男子背負著許多椰棗，他身上的光和周遭的光眞叫人讚嘆，除此之外，樹幹和椰棗幾乎同一色系，這是特地專門採這色調，好使椰棗比橘色還要精美！」再次地，索羅亞又無法自拔地陷入創作的熱情激動漩渦，這嚴重地影響他的健康，在信中索羅亞提到：「我一直想要的就是克制自己不要這麼感動，因爲事後我感到全身疲乏無力，我已不是往日的我了，無法承受這麼多的感情衝擊，……繪畫乃是當你有所感時，是超越所有之上的美！」同年聖誕節索羅亞留在耶切工作沒能與家人團聚過節，直到一九一九年一月九日完成畫才回馬德里的家。

　　〈耶切（阿歷甘特）椰棗林〉的構圖相當簡潔有力，椰棗樹爲主體，枝葉交錯，結實累累令人彷彿感覺到輕風吹拂的微動。椰林佔了畫布上半，在樹下一群婦女正忙著處理椰棗，一名男子扛著大量的串串椰棗朝著婦女們走來，一名手叉腰席地而坐的婦人，身上的黑背心和爐灶洞口的黑，使暖洋洋的畫面色調沉穩了下來。

巔峰時期代表作〈捕金槍魚〉

經過幾個月的家居生活，同年五月南下安達魯西亞進行最後一幅為西班牙文化協會佈置圖書館的畫，此幅被視為是壓軸的重頭戲畫作，於與杭廷頓簽約後八年完成。索羅亞途經塞維亞接學生聖地牙哥‧馬丁內茲一同前往韋爾瓦（Huelva）離葡萄牙南端海岸很近的艾亞孟德（Ayamonte）。〈捕金槍魚〉（1919）是索羅亞最拿手的題材，特別接近他的靈敏感受力。捕金槍魚到今天仍是捕魚作業中最驚人及壯觀的活動之一，對海和討海人研讀深刻的索羅亞深深地為其美麗造形著迷。畫中肥鮮碩大的金槍魚正一條一條地被赤腳的打漁郎拖上甲板上岸放在遮陽布下，背景大西洋水面上金光閃閃的遠處略見呈波浪起伏的葡萄牙土地，在畫面左邊一群葡萄牙人正參與這拖鉤漁業，另一邊右端三位穿白色水手服海員事不關己的聚在一旁閒聊，中央幾位正賣力以帶鉤的篙拖魚的壯漢，這全部都在同一幅圖畫裡。確切精心的構圖，嚴謹的素描，豐富的色彩，完美精湛的詮釋手法，讓觀賞者親自體驗到畫家所欲傳達的訊息：人們的動態行為、強烈的太陽、水波的顫動、活力元氣的氣象、海上生活點滴的一面鏡子，藝術家描繪出西班牙日正當中太陽燃燒的時刻所欣賞到的一個如畫的海景。

確確實實地，這是一幅正值索羅亞巔峰期間最好的作品代表之一。首先是大膽的，從沒使用過的佈局，透過這樣的構圖獲得非常精美造形的效果，取景於反射日光的帳篷下，遮陽布標出幾何的構圖，第一近景是最靠近觀眾的地方，堆積如山的銀色金槍魚之間，打漁郎正奮力地拖著魚。另一方面索羅亞對光線的駕馭手法已達極致完美，更是舉世皆知，在藝術家的每一幅作品中都見得到，同時索羅亞也再次向我們展示他對白色無限色調運用的精湛與獨到。這幅以葡萄牙艾亞孟德海岸和大西洋漁場為背景的畫，是索羅亞最後一幅給紐約西班牙文化協會的壁畫，距離與杭廷頓簽約到完成這項委託約七年半的時間，〈捕金槍魚〉為這項浩大繁複的工程劃上句點。

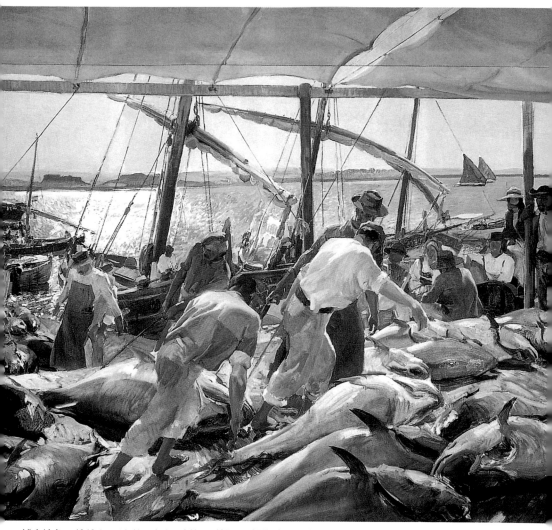

捕金槍魚　1919 年　油彩、畫布　349 × 485cm　紐約美國西班牙文化協會藏

　　一九一九年索羅亞五十六歲，並不能算很老，但是由於他日夜的工作，長期奔波，在對抗戶外嚴寒或酷熱天氣情況下長時間作畫，嘔心瀝血的構思佈局研究畫題，秉持高度的工作熱誠並且投注許多的感情作畫。對繪畫的熱情燃燒著他的生命，使他常常在創作中情感激動甚至淚流，這一系列的裝飾畫可以說是索羅亞用血、汗、淚交織刻畫出來雋永的傑作。

一九一九年六月二十九日索羅亞發電報給愛妻：「今天，聖保羅紀念日，我畫下作品的最後一筆。」幾個小時之後，從地方沿海聖賽巴斯提安發出一封給畫家的電報，上面寫著：「恭禧！終於完成這肯定會受後代景仰的巨作，如同二十世紀西班牙繪畫的代表，一個擁抱，國王阿爾豐索。」這麼驚人的努力對藝術家的健康造成嚴重的損害，而且很明顯地在那些年中老了許多，以至於幾乎不到一年後，一九二〇年六月十七日在馬德里家花園作畫時索羅亞突然半身不遂，從此再也無法重新拿起畫筆直到生命終點。

肖像畫創作豐富

在為美國西班牙文化協會準備佈置圖書館的嵌板畫期間，索羅亞也畫下不少其他主題的作品，例如在肖像畫方面，〈西班牙國王阿爾豐索十三世〉（1910）這幅肖像畫一九一〇年國王委託索羅亞畫，然後一九一一年贈送給美國的杭廷頓，可見三人之間微妙的關係。阿爾豐索十三世曾在杭廷頓來西班牙旅遊時接見過，表示出他對紐約西班牙文化協會的興趣與重視，甚至因兩人交誼之情促成西班牙皇家壁毯第一次出宮赴美展出，展品計有十張依哥雅設計的壁毯和六張以唐吉訶德為主題的掛毯，在紐約展出一個月後，繼往華盛頓、水牛城和波士頓巡迴。之後他們保持書信往返多年。肖像畫上有國王的簽名和花押，索羅亞以維拉斯蓋茲畫菲利普四世肖像為借鏡，以自由筆觸揮灑，不重細節的描繪，代表皇家權威的勳章也以幾筆淡刷而成，重點放在強調國王親切和善的一面，讓我們回想起畫家在葛蘭亞花園為穿輕騎兵服的國王畫全身像的那幅作品。

一九〇四年諾貝爾文學獎得主〈荷西・安奇葛瑞・安薩格爾（José Echegaray y Eizaguirre）肖像〉（1910），畫家將劇作家兼工程師忠實地刻畫成一副衰老帶點戲劇化的樣子。塞凡提斯專

荷西・安奇葛瑞・安薩格爾肖像　1910 年　油彩、畫布　114.2 × 109.1cm　紐約美國西班牙文化協會藏

圖見150頁

家，曾擔任馬德里國立圖書館館長，逝世時是西班牙皇家學院院
長的〈法蘭西斯哥・羅瑞格茲・馬瑞肖像〉（1913）文人的風範
表露無遺，鏡片後的雙眼炯炯有神，山羊鬍下隱藏著微笑，藝術
家把人物畫像的重心放在面容和手部的詳細描繪，加強模特兒的
個性表達，同時在長長手指和以手指當標記夾在書頁中的手勢，
令人回想起葛利哥的〈帕魯維西諾修士〉肖像，尤其羅瑞格茲・

法蘭西斯哥・羅瑞格茲
・馬瑞肖像　1913 年
油彩、畫布
114.5 × 85cm
紐約美國西班牙文化協
會藏

馬瑞（Rodríguez Marín）喜愛古籍，和十七世紀的文人相比引起
畫家的聯想，再者由於二十世紀初藝評家們公認葛利哥的肖像畫
為藝術的頂峰和西班牙之最，有可能索羅亞企圖成為這些特質的
化身。

〈波歐・巴羅亞肖像〉，波歐・巴羅亞（Pío Baroja，1872～
1956）這位當時聲譽頗高作家，以描寫中下社會階級的問題出
名，偏向消極，是九八年代著名的作者之一，也是二十世紀西班
牙小說家主要代表之一。巴羅亞對於同時代的成功畫家們都帶有

波歐·巴羅亞肖像
1914年　油彩、畫布
128 × 107.8cm
紐約美國西班牙文化協
會藏

醋酸的批評，如評畢卡索為「製造新奇，不是藝術」；指萊蒙·
卡薩斯（Ramón Casas）是「一位缺乏好奇心的知識分子，只會
畫素描肖像沒有能力畫成油畫」；又說「花園畫的創始人陸西紐
是假波西米亞，他的作品不是來自一位天才藝術家，但還差強人
意」；對索羅亞也不免挖苦地評說：「我想索羅亞是這時代最好
的畫家之一，可是我不太感興趣，索羅亞和蘇洛亞加都是處方畫
家，只有技巧的好壞，沒有靈魂在其中；索羅亞像很多人一樣在
他活著的年代很成功，之後將暗淡一段時期，但是遲早又會浮上
檯面。」

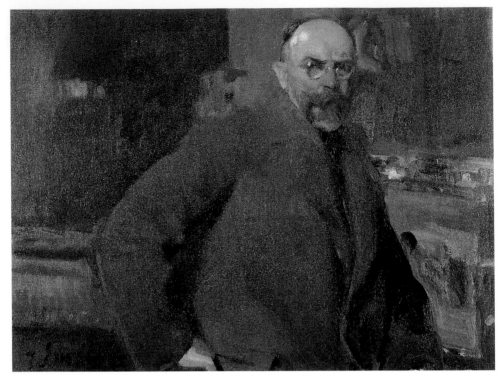

荷西・貝呂爾・吉爾肖像　油彩、畫布　79.8×105.2cm　紐約美國西班牙文化協會藏

　　當索羅亞為這位酸度極強的藝評家畫肖像時，把所感受到的不
友善傳到畫布上，畫中人不舒服的坐姿，正面而且一副不信服的
神情，兩眼正視觀眾，兩手緊緊交錯，同畢卡索畫他的肖像時
一樣，也是穿著大衣。事後作家向人說：「我認為畫人像應該先
研究模特兒的表情，看從什麼角度來捕捉特徵，可是索羅亞都沒
這樣作，直接在人面前就開始動筆畫，好像在畫一部機械一樣，
有人已經跟我證實說，他以三小時完成亞歷強德羅・皮德爾
（Alejandro Pidal）先生的畫像。」
　　〈荷西・貝呂爾・吉爾肖像〉畫中人是索羅亞在義大利期間
交往甚密的好友，他是畫家也是一位成功的官員，曾任多所藝術
學院院士，他的兒子是建築師兼畫家，為索羅亞的門徒，也為索

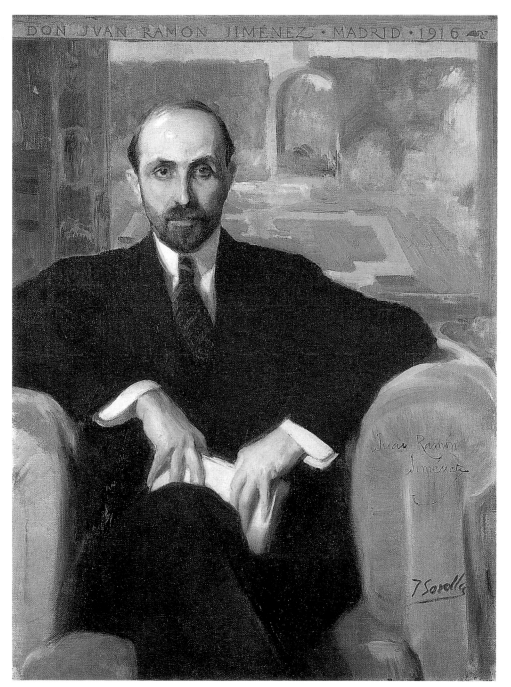

尚・萊蒙・希門尼斯肖像　1916年　油彩、畫布　110.4 × 79.9cm　紐約美國西班牙文化協會藏

喬西托・貝納凡特・馬
丁內茲肖像　1917年
油彩、畫布
120.2 × 92.5cm
紐約美國西班牙文化協
會藏（左圖）

萊蒙・曼尼德茲・皮德
爾肖像　1917年
油彩、畫布
110 × 79.9cm
紐約美國西班牙文化協
會藏（右圖）

羅亞設計馬德里的公館，即今日的索羅亞紀念館。〈尚・萊蒙・
希門尼斯肖像〉，尚・萊蒙・希門尼斯（Juan Ramón Jiménez，
1881～1958）是一位抒情詩人，一九五六年獲諾貝爾文學獎，
崇仰畫聖葛利哥，對索羅亞也讚賞有加，他曾評論道：「索羅亞
向古典大師維拉斯蓋茲、葛利哥、里貝拉和哥雅學習傳統加上年
輕的創作熱情，是一位偉大的藝術家，他解決了繪畫的二大困
難：三度空間和深度及陰影中的真相。」〈喬西托・貝納凡特・
馬丁內茲肖像〉（1917），西班牙名劇作家，索羅亞仔細描繪出
人物的敏感細緻，喬西托・貝納凡特・馬丁內茲（Jacinto
Benavente y Martínez，1866～1954）是一九二二年諾貝爾文學
獎得主，他以悠閒的姿態坐在沙發，一手拿著紙煙，一手靠在沙
發扶手上，嘴角及眼神含笑。

〈萊蒙・曼尼德茲・皮德爾肖像〉（1917），萊蒙・曼尼德
茲・皮德爾（Ramón Menendez Pidal，1869～1968）是專精中

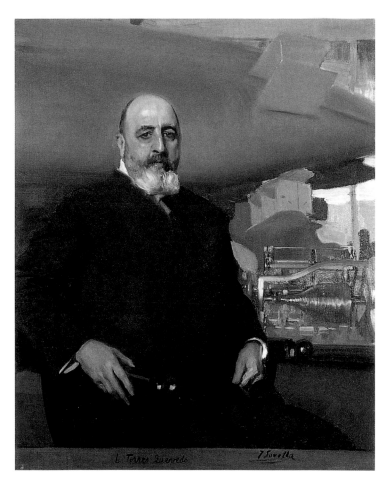

李奧納多‧托雷斯‧昆
凡多肖像　1917年
油彩、畫布
125.8 × 100.3cm
紐約美國西班牙文化協
會藏

世紀文學研究學者，杭廷頓邀其至紐約西班牙文化協會作兩場演
講獲得很大的回響，這幅畫像很有可能索羅亞假借了〈蒙娜麗莎
的微笑〉充滿謎意的眼神。〈李奧納多‧托雷斯‧昆凡多肖像〉
（1917），李奧納多‧托雷斯‧昆凡多（Leonardo Torres
Quevedo，1852～1953）為西班牙有聲望的科學家和發明家，
無數的發明中，較著名的有利用聲波傳達訊息使海上的船隻得以
通訊，這部機器出現在畫面右邊，還有發明計算機、會下西洋棋
的機器人、飛艇（法國公司收購）和電纜車（美國開發）等。

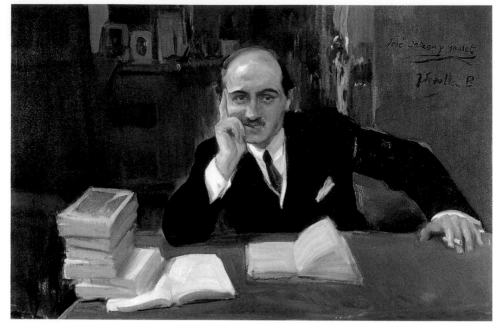

荷西・奧特嘉・葛塞肖像　1918 年　油彩、畫布　82×124.7cm　紐約美國西班牙文化協會藏

〈荷西・奧特嘉・葛塞肖像〉（1918），荷西・奧特嘉・葛塞（José
Ortegay Gasset， 1883～1955）為著名的哲學家兼理論家，一九
二三年創辦《西方雜誌》，圖中他一手支著頭正在思考，另一手
按在桌面上夾著香煙，桌面一端一疊的書本，橫幅畫布人像是索
羅亞少見作品之一。〈萊蒙・貝雷斯・阿亞拉肖像〉（1920），
一九二〇年索羅亞在家中花園為萊蒙・貝雷斯・阿亞拉（Ramón
Pérez de Ayala， 1880～1962）畫像，他是當年西班牙文人中最
國際化的一位，足跡遍及英、法、德、義大利和美國，曾任駐英
國大使。他寫小說、評論、理論和作詩，少年時代曾學素描和繪
畫，終其一生都持續不輟，收藏有西班牙黃金時代大師穆里羅
（Murillo）和尚切斯・科耶友（Sanchez Coello）的作品，是藝術
愛好者對索羅亞很欣賞。

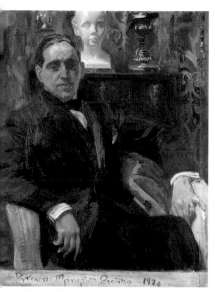

葛瑞高利亞‧馬拉儂‧帕沙迪羅肖像
1920 年　油彩、畫布　106.2×89.4cm
紐約美國西班牙文化協會藏

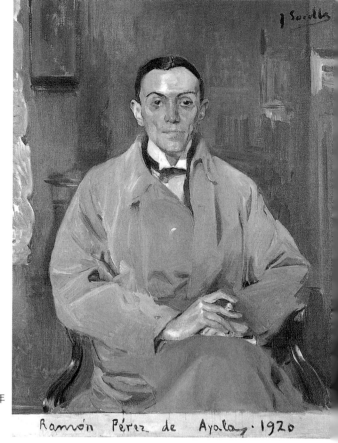

萊蒙‧貝雷斯‧阿亞拉肖像　1920 年
油彩、畫布　105.8×81cm
紐約美國西班牙文化協會藏

　　〈葛瑞高利亞‧馬拉儂‧帕沙迪羅肖像〉，葛瑞高利亞‧馬
拉儂‧帕沙迪羅（Gregoria Marañón Posadillo，1887～1960）是
多才的知識分子，身爲醫生、內分泌學家及歷史學家，畫中人顯
得從容自在，背景的暖色調營造出整幅迷人的氣氛。從這幅肖像
畫可看到索羅亞進行畫作的過程，那就是畫家在原畫的兩旁加寬
畫布，使背景寬敞些，藝術家把模特兒的眼神中充滿智慧的光芒
表現得透徹無遺。

　　這一系列西班牙重要文化人士代表是在不同時期畫的，但在
一九二六年被美國西班牙文化協會一併購藏。另外還有〈巴拉斯

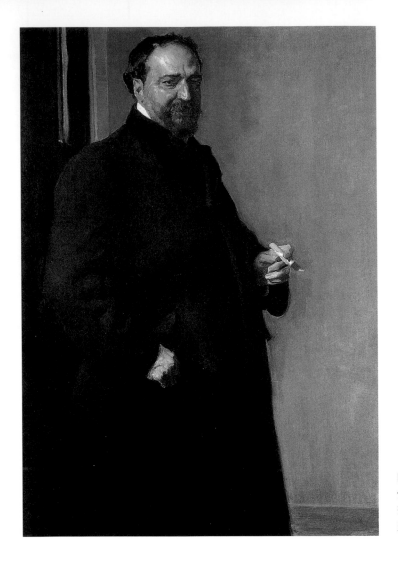

巴拉斯科・伊瓦涅斯肖
像　1906 年　油彩、
畫布 127 × 90cm　紐約
美國西班牙文化協會藏

科・伊瓦涅斯肖像〉（1906），巴拉斯科・伊瓦涅斯是索羅亞的
摯友，對畫家早期有關社會題材方面的作品幫助與影響很大，爲
作家和政治家，〈還說魚很貴〉就是取自他小說中的題目。〈馬
塞理諾・馬內德茲・皮拉優肖像〉（1908），馬塞理諾・馬內德
茲・皮拉優（Marcelino Menéndez Pelayo，1856～1912）是十
九世紀末重量級的歷史學家和西班牙文學批評學者，畫中人像是

馬塞理諾・馬內德茲・
皮拉優肖像　1908 年
油彩、畫布
111.4 × 77.3cm
紐約美國西班牙文化協
會藏（右頁圖）

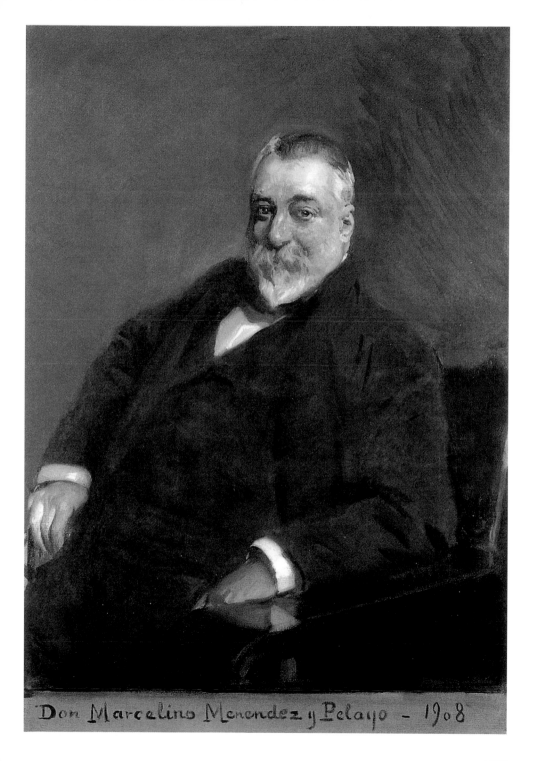

Don Marcelino Menendez y Pelayo - 1908

159

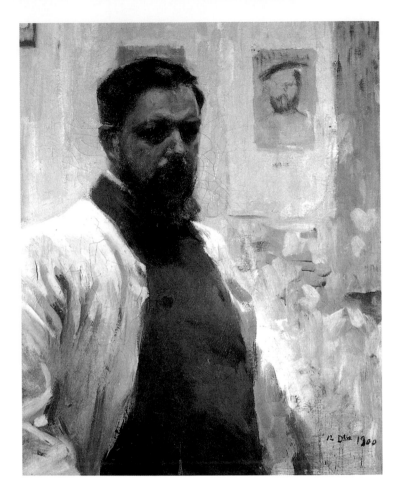

自畫像　1900 年
油彩、畫布
64 × 53.8cm
馬德里索羅亞紀念館藏

正要起身，臉和手都特別地細細描繪，索羅亞從兩位古典大師維
拉斯蓋茲和葛利哥吸取不同的肖像畫養分，最後這兩幅由杭廷頓
一九○九年捐獻給紐約西班牙文化協會收藏。

　　一九○九年索羅亞初次到美國，多虧貴人相助，杭廷頓為他
籌辦幾場非常轟動的巡迴展，很多名門貴族紛紛前來要求畫像，
為他帶來不少的財富。〈自畫像〉（1909）是索羅亞在美國停留
期間留下的作品，後來由史塔克威勒（Starkweather）於一九二六
年捐給西班牙文化協會收藏，一九○九年初到紐約為了想要試試

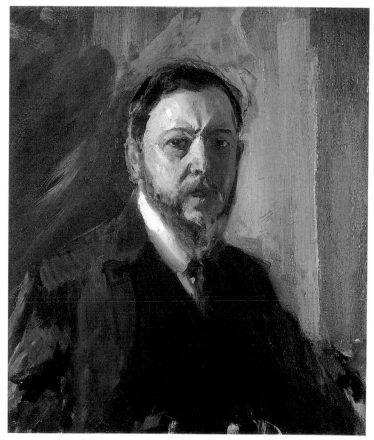

自畫像　1909 年　油彩、畫布　64 × 53.8cm　紐約美國西班牙文化協會藏

美國市場上的畫布和顏料，索羅亞首先畫自己當試驗，然後送給
門徒也是他在美國時的翻譯史塔克威勒。事實上，這幅作品是畫
家小試身手的暖身習作，可看到筆觸如一團旋風在背景和人物身
上，右臉光亮是全畫的重點，左臉陷於昏暗背景中，光線和色彩
的處理是大師的手法，同題材還有一九○○年的〈自畫像〉可與
一九○九年作比較。

　　一九二○年初索羅亞受杭廷頓之委託爲西班牙名作家畫〈米
格爾・烏納穆諾肖像〉因六月中風半身不遂未能完成作品，今見

快槳帆船　1910 年
油彩、畫布
120 × 80cm　私人藏

聖賽巴斯提安的破浪
1917 ～ 1918 年
油彩、畫布
馬德里索羅亞紀念館藏
（右頁上圖）

聖賽巴斯提安海岸
1918 年　油彩、畫布
68 × 92cm
馬德里索羅亞紀念館藏
（右頁下圖）

於畢爾包美術館。晚年還有一些自選的畫題，由於不受委託的壓
力或限制，可以自由發揮，因而每一幅都是絕佳作品，如：〈快
槳帆船〉（1910）、〈華金（兒子）坐姿〉（1917）、〈粉紅色罩
袍〉（1916）、〈聖賽巴斯提安的破浪〉（1917 ～ 18）、〈聖賽
巴斯提安海岸〉（1918）、〈聖維森特小海灣〉（1919）、〈格夢

163

埃西斯的卡塔迪娜
1885 年
炭筆、不透明水彩、紙
馬德里索羅亞紀念館藏

蒂德（妻子）花園〉、〈海灘上的人群〉、〈瓦倫西亞的漁婦們〉
（1915）、〈好奇的小孩〉等。而在素描草圖習作方面，從最早
期在義大利的〈埃西斯的卡塔迪娜〉（1885）兩幅，一是黑白素
描，另一幅是油彩，還有〈吸煙老頭〉（1898）、〈小伙子吃葡
萄〉（1898），在美國畫的〈紐約第五街大道〉（1909）和〈紐約
中央公園〉（1909）等，尤其是與海有關的作品，這一向是畫家
最熟悉及喜愛的主題。

圖見 166、167、168 頁

瓦倫西亞的漁婦們
1915 年　油彩、畫布
馬德里索羅亞紀念館藏
（右頁圖）

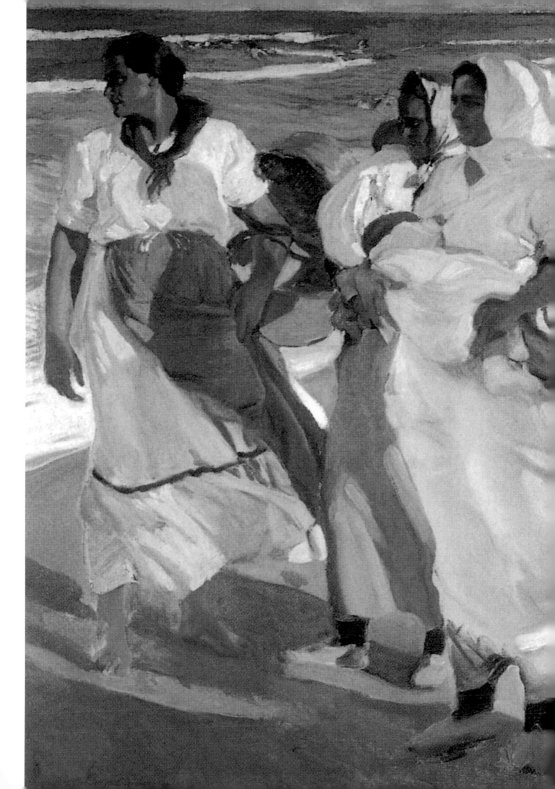

小伙子吃葡萄　1898年　水彩、紙
馬德里索羅亞紀念館藏（上圖）

紐約第五街大道　1909年　不透明水彩、紙
馬德里索羅亞紀念館藏（下圖）

聖維森特小海灣　1919年　油彩、畫布
馬德里索羅亞紀念館藏（左頁上圖）

埃西斯的卡塔迪娜　1888年　油彩、畫布
馬德里索羅亞紀念館藏（左頁下圖）

紐約中央公園
1909 年
不透明水彩、紙
馬德里索羅亞紀念館藏

吸煙老頭　1898 年
水彩、紙
馬德里索羅亞紀念館藏

蜀葵海灘　1904 年
油彩、畫布
60 × 100cm
馬德里索羅亞紀念館藏

以花園為題材的畫作

　　接下來讓我們來看看有關花園為題材的圖畫，加泰隆尼亞地區的畫家陸西紐是花園畫的創始人。當索羅亞前往加泰隆尼亞時，兩位畫家曾一同出遊，索羅亞對花園感興趣是從一八九八年開始，他以小幅創作，之後將觸角往海灘探索，如一九〇四年的〈蜀葵海灘〉緋紅的花以對角線突顯在畫面中，背景中有一道神祕的光從灰色的底中散發出來，花兒開得滿滿佔住整個灌木叢的空間，顏色和質感與在暗影中的枝葉成對比，使得畫面上表現出花兒幾乎從畫布上冒出來的感覺。那個年代日本葛飾北齋一系列花的版畫大行其道，索羅亞也很可能得到刺激，將畫處理得好像只剩和諧色彩，再用畫筆點上花瓣；對角線的花叢也反映出受日本浮世繪畫家葛飾北齋和安藤廣重作品的影響，這種對角構圖避免了長方形畫面給予的限制，改變了空間的界限，繪畫的空間向畫的兩旁延伸到畫布外去，觀賞者的想像力也隨之擴展。索羅亞約在一九〇六年左右畫花園小角落的景致，從一九〇七年起花園連結噴泉成了索羅亞在作品中常用的場景，尤其是一九〇七年夏天在塞哥畢亞的葛蘭亞花園停留期間，他將園景當做人物背景或在其他的構圖中使用，如：畫家的〈女兒在葛蘭亞花園跳繩〉、

噴水池中的倒影　1908 年　油彩、畫布　58.5×99cm　馬德里索羅亞紀念館藏

〈葛蘭亞的黃樹〉等作皆可看出。

　　一九○八年一月西班牙女王維多利亞・歐亨妮婭（Victoria Eugenia）召索羅亞前去南方塞維亞離宮爲其畫像，索羅亞因此把握機會畫下不少安達魯西亞風格的庭院景觀，如：〈噴水池中的倒影〉（1908）是塞維亞離宮中的一個水池，不見周圍的建築實體，看到的全是映在水中的幻影，全幅金黃色調，中間的噴泉好像在浮游一般，若將畫倒掛也不覺奇怪，因爲沒有明顯的地平線或結實的硬體來引導我們的視線，水面如鏡像是正在吟誦的詩篇，此作有可能是畫家受回教風格有感，以這類的映像做爲反映內心世界的表述。

　　〈塞維亞王宮花園多景〉（1908）複雜的構圖，彷彿是兩幅圖併在一起似的，一棵赤裸裸的大樹枝幹佔了畫面大半，充分說明

170

塞維亞王宮花園冬景　1908年　油彩、畫布　100×73cm　私人藏

了畫題。佈局成不對稱式，透視消失點落在背景高塔上，採非常高及遠的角度描繪這花園，非常的「印象派」，在圖畫最下邊一帶出現阿爾哈米亞文（用阿拉伯文字母拼寫的西班牙文）可約見回教文字的外形是作者刻意用來識別地點的。〈塞維亞王宮中卡洛士五世花園〉（1908）跟「野獸」有很強烈的關聯，另外高瞰角度的取景則近「印象派」。另一幅同名的〈塞維亞王宮卡洛士五世花園〉（1910）是一九一〇年畫家舊地重遊時畫的，取景不同，第一近景以黃楊為籬，卡洛士五世館在盡頭，技法方面再次以長筆觸為之。一九〇八年女王召見索羅亞至塞維亞，藝術家在停留時間內共畫下十五幅花園和〈維多利亞‧歐亨妮婭女王肖像〉、〈阿斯圖里亞斯王子肖像〉和〈維埃納侯爵肖像〉三幅肖像。由於女王繁忙，從二月四日開始畫到二月二十六日還無法完

塞維亞王宮中卡洛士五世花園　1908 年
油彩、畫布
82.5 × 105cm　私人藏

塞維亞王宮卡洛士五世花園　1910 年
油彩、畫布　63.5 × 95cm　私人藏
（上圖）

維多利亞・歐亨妮亞女王肖像　1908 年
油彩、畫布　150 × 118cm
馬德里索羅亞紀念館藏（下圖）

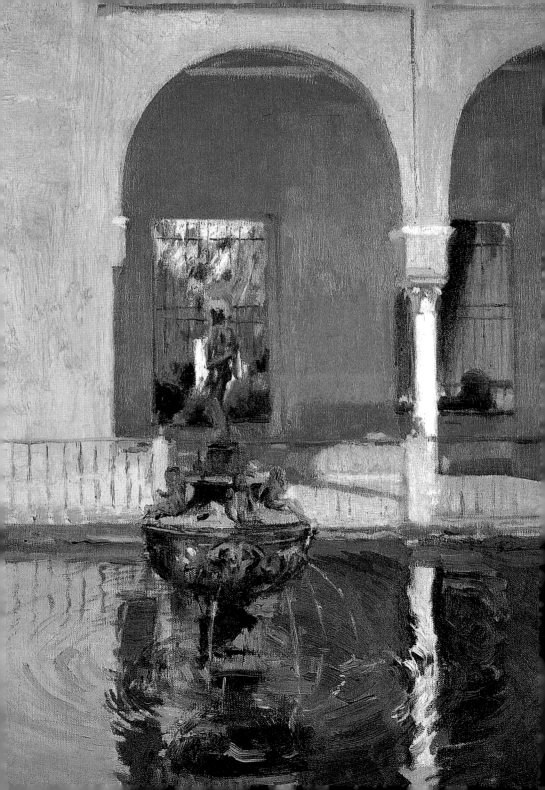

塞維亞王宮舊花園　1910 年　油彩、畫布　64×95cm　私人藏

成，畫家一度失望地想返回馬德里，到最後只知女王將畫送給她的總管長。隔年一九○九年索羅亞塗去女王頭上的小王冠，橢圓畫面，女王雍容華貴，人物從頭髮、肌膚到衣著幾乎同一色系，很柔細精美。

　　〈塞維亞王宮的噴水池〉（1908）正與〈噴水池中的倒影〉同一地點，在此噴泉為主角，可見到池邊連拱走廊，還可望見另一邊的花園綠意盎然。這許多的王宮花園與畫家左恩二十年前所畫阿拉布罕宮場景有許多類似之處，索羅亞可能從那裡得來的靈感。塞維亞成了我們這位繪畫大師鍾愛的城市，一九一○年重返時，除了上述的卡洛士五世花園外，還有〈塞維亞王宮舊花園〉、〈塞維亞王宮的唐佩德羅國王庭院〉、〈塞維亞王宮的池塘〉、〈午後艷陽下的塞維亞王宮〉。

塞維亞王宮的噴水池
1908 年　油彩、畫布
72×52cm　私人藏
（左頁圖）

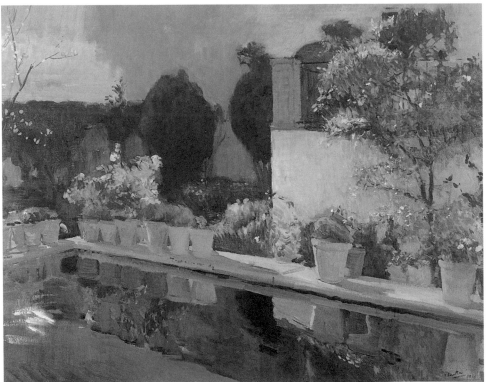

176

格蘭那達‧阿拉布罕宮唐納胡娜庭院　1910 年
油彩、畫布　106 × 62cm　私人藏

格蘭那達‧赫內拉里發（蘇丹的柏樹庭院）
1910 年　油彩、畫布　105 × 82.5cm
古巴國立美術館藏

圖見 179、180、181、
182、183 頁

塞維亞王宮的唐佩德羅
國王庭院　1910 年
油彩、畫布
63.5 × 95cm　私人藏
（左頁上圖）

塞維亞王宮的池塘
1910 年　油彩、畫布
82.5 × 105.5cm
私人藏（左頁下圖）

　　繼塞維亞之後，索羅亞前往格蘭那達（Granada）為阿拉伯統
治時期下在西班牙留下的建築作畫，如：〈格蘭那達‧阿拉布罕
宮唐納胡娜庭院〉（1910）、〈格蘭那達‧赫內拉里發（蘇丹的
柏樹庭院）〉（1910）、〈格蘭那達‧赫內拉里發〉（1910）、〈格
蘭那達‧阿拉布罕宮的林達拉亞（Lindaraja）瞭望台〉（1910）、
〈格蘭那達‧赫內拉里發的無花果樹〉（1910）、〈格蘭那達‧沙
可羅蒙特（Sacromonte）山上吉普賽人的房子〉（1910）、〈格蘭
那達內華達山脈的冬季〉（1910），隨後遊至另一個回教建築風
的勝地哥多華（Córdoba）。由於阿拉伯式建築相當喜愛有水影
有園景，因此少不了噴泉和花園。如：〈哥多華‧清真寺水池〉

格蘭那達‧阿拉布罕宮
林達拉亞瞭望台
1910 年　油彩、畫布
105 × 82cm
馬德里索羅亞紀念館藏

（1910），就保留下兩幅傳世。一九一四年為準備美國裝飾壁畫
〈塞維亞舞〉，索羅亞跑遍塞維亞各個大大小小的庭院，除了已
經看過的〈塞維亞庭院〉長滿植物外，還有沒半點綠的〈塞維亞
中庭噴水池〉（1914）。

　　一九一七年由於國王阿爾豐索的召喚，索羅亞再度南下為國
王畫像，趁機又畫了一些當地的景色，如：〈格蘭那達風景和一
位步行者〉（1917）由於天氣惡劣只草草勾勒外形。阿拉布罕宮
像一首永遠唱不膩的歌讓人低吟，如涓涓細流的泉水流遍整座王

午後艷陽下的塞維亞王
宮　1910 年
油彩、畫布
96 × 64cm　私人藏
（右頁圖）

178

格蘭那達・沙可羅蒙特
山上吉普賽人的房子
1910 年　油彩、畫布
82 × 106cm
馬德里索羅亞紀念館藏
（右頁上圖）

哥多華・清真寺水池
1910 年　油彩、畫布
82 × 105cm
馬德里索羅亞紀念館藏
（右頁下圖）

格蘭那達・赫內拉里發　1910 年　油彩、畫布　82 × 106cm　私人藏

格蘭那達・赫內拉里發的無花果樹　1910 年　油彩、畫布　63.5 × 95cm　馬德里索羅亞紀念館藏（上圖

格蘭那達・內華達山脈的冬季　1910 年　油彩、畫布　81.5×105cm　馬德里索羅亞紀念館藏

宮，流到〈格蘭那達阿拉布罕宮的庭院〉（1917 ）、〈阿爾貝卡 圖見185、187、188頁
（Alberca）庭院〉（1917）和〈阿卡薩巴（Alcazaba）噴泉花園〉
（1917）這樣冰涼的清泉則來自〈格蘭那達內華達山〉（1917）終
年積雪的山頭。

　　一九一八年索羅亞最後一趟塞維亞之旅，以〈塞維亞王宮〉 圖見189頁
（1918）爲題材，從城牆望去的三角牆爲主角，又畫春暖花開滿
園綠葉紅花的〈塞維亞王宮花園〉（1918）兩幅。還有一個很重 圖見186、195頁

哥多華・清真寺水池　1910 年　油彩、畫布　104.5×81cm　馬德里索羅亞紀念館藏

塞維亞中庭噴水池　1914 年　油彩、畫布　72 × 52cm　馬德里索羅亞紀念館藏

格蘭那達風景和一位步行者　1917 年　油彩、畫布　33 × 43cm　馬德里索羅亞紀念館藏

阿卡薩巴噴泉花園　1917 年　油彩、畫布　64.5 × 96cm　馬德里索羅亞紀念館藏

塞維亞王宮　1918 年　油彩、畫布　52 × 72cm　馬德里索羅亞紀念館藏

格蘭那達阿拉布罕宮的
庭院　1917 年
油彩、畫布
95.5 × 64.5cm
馬德里索羅亞紀念館藏
（右頁圖）

塞維亞王宮花園　1918 年　油彩、畫布　52 × 72cm　馬德里索羅亞紀念館藏

格蘭那達內華達山
1917年 油彩、畫布
95 × 69cm
馬德里索羅亞紀念館藏

阿爾貝卡庭院
1917年 油彩、畫布
95.5 × 64.5cm
馬德里索羅亞紀念館藏
（左頁圖）

要的花園我們得去看看的，那就是索羅亞家的花園，一九一○年
至一九一一年間索羅亞參與設計的馬德里住家也擁有一座安達魯
西亞風格的花園、噴泉和水池。他幾乎畫遍每一個角落，也爲家
人好友在花園畫像，如：〈我的妻子和女兒們在花園〉是我們已
經看過的作品，此外尚有〈索羅亞家的花園〉（1918～1920）是
從家裡的窗口向外望花園所見的景觀，或在戶外寫生花園的一角

索羅亞家的花園　1920 年　油彩、畫布　104 × 87.5cm　馬德里索羅亞紀念館藏

家中花園的白玫瑰　1919 年　油彩、畫布 96 × 64cm　私人藏（右頁圖）

萊蒙‧貝雷斯‧阿亞拉
夫人肖像　1920 年
油彩、畫布
馬德里索羅亞紀念館藏

落，甚至插在花瓶裡摘自〈家中花園的白玫瑰〉（1919）。索羅
亞晚年常以家中的花園為描繪的對象，一幅花園為前景，在背景
中有一扇窗，是畫家從室內朝戶外望去並藉由畫中的窗戶再回到
屋內。自古典藝術開始「窗」就肩負不同意義的象徵，在中世紀
一扇緊閉的窗，光束透窗射入室內或一小花園內是聖母領報（聖
靈降世）宗教的象徵意義，文藝復興時仍然沿用，十九世紀繪畫
中也時常出現，到新浪漫和象徵主義時更常引用為圖畫的象徵寓
意，或透過畫家的視線傳達給觀賞者靜謐、親密的氣氛，誠如
〈索羅亞家的花園〉所呈現的。

圖見 191 頁

　　一九二〇年索羅亞在花園為小說家、藝術評論、詩人萊蒙‧
貝雷斯‧阿亞拉畫像，這位在西班牙第二共和國時代曾任普拉多
美術館館長和出任英國大使對索羅亞十分激賞。畫中的主角手中
持著一本攤開的書代表作家的身分，四分之三的側面大半在陰影
下，背景花園採對角斜線，充分捕捉了精緻美和花園氛圍的精
華。同年六月十七日索羅亞在花園為貝雷斯‧阿亞拉夫人畫像時
突然中風半身不遂，未能完成肖像畫，從此放下畫筆，家人盡全
力想使他復原，但是藝術家卻悶悶不樂越來越憔悴衰弱，在一九
二三年八月十日與世長辭。

粉紅色罩袍　1916 年
油彩、畫布
210 × 128cm
馬德里索羅亞紀念館藏
（右頁圖）

一位名副其實真正傑出的畫家

索羅亞把地中海的陽光帶到世界上每一個角落，他的作品被各地重要的美術館所收藏，尤其是接受熱愛西班牙文化的杭廷頓委託，爲紐約西班牙文化協會所畫的一系列「西班牙各地風俗民情景觀」，將傳統民俗結合現代生活表現得淋漓盡致，對宣揚自己本國文化竭盡心力。許多今日難得一見的西班牙民間傳統節慶活動，不但化成一幅幅美麗的畫面永久保存下來，還遠赴重洋到美洲大陸展現在外國人眼前。

在獲得很大成就的肖像畫方面，他取法西班牙黃金時代大師葛利哥的畫法，著重在人物臉部和手勢的描繪，也借用維拉斯蓋茲玩弄不同透視點在同一畫面上的技巧，甚至將達文西〈蒙娜麗莎〉謎樣的微笑神情和姿態轉移到他的畫布來。當時西班牙的國王和王后及美國總統都成了他畫中的模特兒，而在不同年代畫下不少的西班牙著名文人、哲學家和科學家的肖像也被紐約西班牙文化協會大量購藏。

花園畫是一個很新的題材，有些畫面與日本版畫有相當密切的關聯，有時結合人像畫，現在索羅亞紀念館中安達魯西亞風格的花園是畫家本人參與設計的，成了他晚年繪畫最常出現的場景。

這位陽光畫家擅長各種畫類，最富盛名的莫過於海灘畫了。由於出生在地中海海岸，與海關聯的對象都能如數家珍一般：打漁人家、戲水的孩童、帆船和拖船上岸的牛群等，畫家從繪畫生涯早期開始到晚年一向樂此不疲，得心應手，如巔峰期的〈粉紅色罩袍〉，海只露出一小角，陽光透過蘆蓆，加上風吹簾動布幔搖，一道道白色的光線像是正與畫中的人物對話，爲畫作注入新的構成元素，可見藝術家不以現有成就爲滿，仍繼續保持開發革新的潛力！

索羅亞知道吸取古典繪畫精髓，融入各大家特點並結合現代

圖見193頁

塞維亞王宮花園
1918年　油彩、畫布
67 × 50cm
馬德里索羅亞紀念館藏

技法，尤其受攝影深層的影響，對取景和光線特別講究，而且用色大膽、構圖簡潔、題材新穎，創出屬於自己獨特的繪畫語彙和風格。

　　曾任普拉多美術館館長的好友阿亞拉說道：「索羅亞生來就是畫家，一位名副其實真正傑出的畫家！」他的四幅畫〈巴耶特叫賣〉、〈瓦倫西亞的漁夫〉、〈午後艷陽〉和〈Las Grupas〉一九八八年被譜成交響曲演奏；他的海灘畫中的小孩成了西班牙地中海陽光沙灘的代表；他是在世紀交替之際「白色西班牙」正面樂觀的象徵，追隨他畫風的晚輩畫家們形成了索羅亞風格使他的繪畫精神和理念得以流傳！

索羅亞年譜

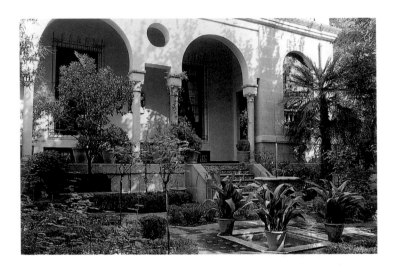

索羅亞在馬德里的故居花園，建造於1910年和1911年之間（今日為索羅亞紀念館所在地），是他晚年戶外作畫的地方。照片中為第一花園。

一八六三　出生西班牙瓦倫西亞，為長子，父親從商，隔年唯一的妹妹出生。

一八六五　二歲。父母因霍亂雙亡，兩兄妹被姨媽收養，姨父是一名鎖匠。

一八七七　十四歲。在瓦倫西亞藝專夜間部向一位雕塑家學素描，是索羅亞與藝術接觸的起步。

一八七八　十五歲。就讀於瓦倫西亞聖卡洛士藝術專科學校直到一八八一年為止，這期間同姨父學製作鎖，開始與攝影師安東尼・加西亞・貝雷斯認識並在他工作室裡工作。

索羅亞　1880 年

格夢蒂德　1884 年

一八八一　十八歲。連續兩年贏得瓦倫西亞繪畫比賽；以〈三個
　　　　　打漁郎〉參加馬德里的全國展覽，這一年和翌年的兩
　　　　　趟馬德里之行，索羅亞參觀馬德里普拉多美術館並臨
　　　　　摩十七世紀西班牙幾位大畫家的畫。

一八八三　二十歲。〈修女祈禱〉榮獲瓦倫西亞地區展的金牌
　　　　　獎。

一八八四　二十一歲。在全國展以〈五月二日〉獲得二等獎；領
　　　　　取瓦倫西亞省議會三年的獎學金到羅馬的西班牙學
　　　　　院。

一八八五　二十二歲。住在羅馬和埃西斯，這期間曾兩度回到故鄉
　　　　　（1888 年那次是為了和攝影師安東尼‧加西亞的女兒格
　　　　　夢蒂德‧加西亞結婚）。一八八五年的春天和夏季在巴

索羅亞和他的孩子們　1895

索羅亞　1884 年

黎度過，並在那兒參觀了勒貝傑和曼茲爾的個展。

一八九〇　二十七歲。和妻子在馬德里定居，同年以〈巴黎的林
　　　　　蔭大道〉得到全國展二等獎；女兒瑪麗亞誕生。

一八九二　二十九歲。第一次獲國際獎賞，以〈在布爾戈斯祈
　　　　　禱〉領得慕尼黑國際展二等金牌獎，並且第一次在全
　　　　　國展以〈另一個瑪格麗特〉得到一等頭獎。

一八九三　三十歲。獲巴黎沙龍獎和芝加哥國際展頭獎，並由芝
　　　　　加哥的查理士・那傑買走了〈另一個瑪格麗特〉。兒
　　　　　子華金誕生。

一八九四　三十一歲。維也納國際展金牌獎得主。搬進馬德里的
　　　　　一間工作室，除了空間較大外，還有阿拉布罕宮的景
　　　　　致。

一八九五　三十二歲。巴黎的盧森堡美術館購買〈捕魚歸來〉。

這幅曾得過沙龍獎的作品，馬德里現代美術館購買〈還說魚很貴！〉也是得獎作品。參加第一屆威尼斯雙年展。女兒愛蓮娜誕生。

一八九六　三十三歲。經常性地在巴黎沙龍展出（幾乎每年都展直到1906年為止），在馬德里也一樣。柏林的國家畫廊購買〈瓦倫西瓦的漁夫們〉是一八九六年柏林國際展得獎作品，由於作品獲得國際的承認贏得更多國際展獎項，如：一八九七年慕尼黑和一八九八年維也納國際展及一八九七年威尼斯雙年展。

一九〇〇　三十七歲。巴黎全球展葡萄牙和西班牙館的展出說明他在西班牙和國際的重要性。同年認識美國畫家沙金，開始和斯堪地半島的畫家左恩和克羅亞有所接觸。隔年馬德里全國展榮譽獎，在二十世紀初的頭幾年仍持續在幾個歐洲重要的首都經常地展出。

索羅亞攝於紐約　　1909 年

索羅亞與他的妻子格夢蒂德　1888

索羅亞夫婦在米開朗基羅街的家中，圖片
中正觀看著維拉斯蓋茲的作品　1906 年

索羅亞　1918 年

第一花園

一九〇六　四十三歲。巴黎 Georges Petit 畫廊個展，更加肯定他
　　　　在一九〇〇年全球展所榮獲的聲明。

一九〇七　四十四歲。艾圖亞特‧舒爾特(Eduard Schulte)主辦了
　　　　一系列在德國境內（柏林、杜塞道夫和科隆）的個展
　　　　並未有特別的成功。

一九〇八　四十五歲。由於先前過分誇張的宣傳使得在倫敦
　　　　Grafton 畫廊的個展得到適得其反的評論。在倫敦結
　　　　交杭廷頓。同年在塞維亞動筆畫阿爾卡薩雷斯
　　　　（Alcázares）王宮的花園，這題材在他稍後的作品中
　　　　有極重要的地位。

一九〇九　四十六歲。杭廷頓在紐約西班牙文化協會籌辦的大型
　　　　個展獲得圓滿成功。索羅亞在美國停留了五個月並為
　　　　總統塔福畫像。展覽隨後到水牛城歐布萊特‧克諾
　　　　克斯（Allbright Knox）美術館和休士頓柯布雷(Copley)
　　　　協會展出，此項展覽為畫家締造了往後幾年在美國很
　　　　高的聲望。

索羅亞紀念館外觀

一九一〇　四十七歲。作品在歐美各地展出（墨西哥、智利、匹
　　　　茨堡和馬德里）。為紐約西班牙文化協會畫許多西班
　　　　牙歷史人物的肖像，一幅〈哥倫布從帕勒斯港啓航〉
　　　　的歷史性作品是繪製給雷恩(Thomas Fortune Ryan)，
　　　　還有不同家庭的畫像和巴斯克海岸景色。索羅亞開始

索羅亞紀念館開幕典禮
（右頁圖）

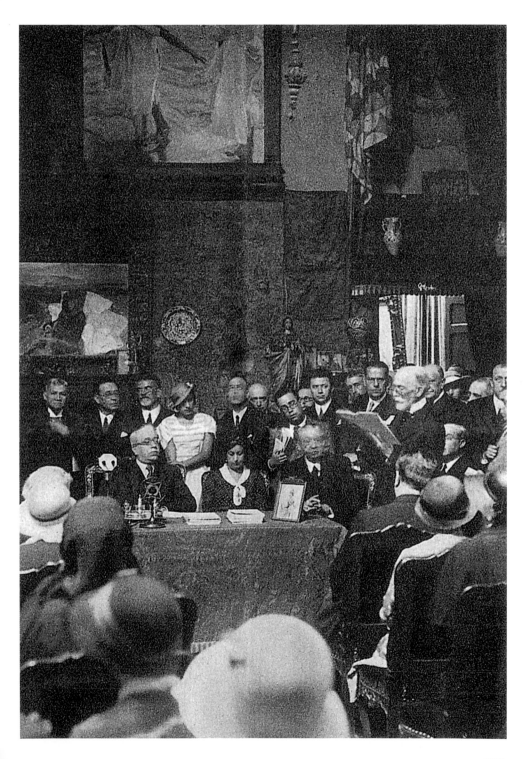

203

第二花園（左圖）
第三花園（右圖）

第三花園一景

第二花園一景

索羅亞夫婦　1900 年
（左圖）
索羅亞和他的岳父安東
尼・貝雷斯在瓦倫西亞
的海灘　約 1903 年
（右圖）

動工蓋他在馬德里馬丁尼斯・加伯(Martínez
Campos)散步小道的家（也正是今天索羅亞紀念館所
在地）。是繪畫事業達巔峰的時期。

一九一一　四十八歲。索羅亞再度前往美國，在芝加哥美術館和
聖路易士市立美術館的新畫展覽很成功。在羅馬國際
展覽中的榮譽廳裡展出八十五幅作品。在巴黎與杭廷
頓簽下為紐約西班牙文化協會製作嵌板畫的合同，這

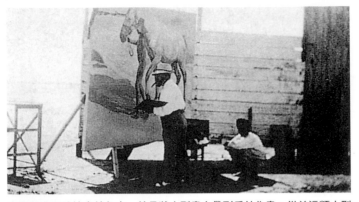

索羅亞主要的繪畫特色之一就是將大型畫布帶到戶外作畫,從前這類大型的作品,特別是歷史畫或其他題材的畫幾乎都在工作室完成。當時是 1909 年夏天,照片中索羅亞正在畫〈馬兒洗澡〉。

索羅亞的胸像

索羅亞紀念館開幕典禮

華金・索羅亞、佛拉・尼爾森女士和他的孩子們　紐約西班牙文化協會藏

　　　　項委託直到一九一九年才全部完成,也因這合同迫使
　　　　畫家不斷地至全西班牙各地取材。同年和家人一起住
　　　　進在馬丁尼斯・加伯的家。
一九一三　五十歲。完成第一幅杭廷頓委託之畫,題材是〈卡斯
　　　　提亞和里昂(Castilla y León)〉。
一九一四　五十一歲。一年內為紐約的委託畫密集地準備五幅。

206

被提名爲馬德里皇家藝術學院院士。

一九一五　五十二歲。繼續努力爲西班牙文化協會的嵌板畫到處旅遊和畫畫。

一九一六　五十三歲。夏天在瓦倫西亞休息喘口氣，在那裡畫了幾幅他的海灘代表作，如〈粉紅色的罩袍〉和〈海灘上的孩子們〉等。

一九一七　五十四歲。長孫出生。

一九一八　五十五歲。岳父（攝影師安東尼・加西亞）去世。

一九一九　五十六歲。六月二十九日完成〈捕金槍魚〉也爲紐約西班牙文化協會委託劃下句點。

一九二〇　五十七歲。畫許多肖像和馬德里家的花園。六月時半身不遂無法再作畫。

一九二三　六十歲。八月十日於馬德里山脈卡西底亞(Cercedilla)逝世，葬於出生地瓦倫西亞。紐約西班牙文化協會索羅亞的嵌板畫直到一九二六年才佈置完成，一月份時開幕。

1909 年在紐約西班牙文化協會舉辦的索羅亞大型畫展，是索羅亞於二〇年代在美國大受歡迎的開端。

國家圖書出版品預行編目資料

索羅亞＝Sorolla／何政廣主編／周芳蓮著. -- 初版.
-- 臺北市：藝術家, 2001〔民90〕
　面；公分. -- （世界名畫家全集）

　ISBN　986-7957-05-9（平裝）

1. 索羅亞（Sorolla, Joaguin, 1863-1923）- 傳記
2. 索羅亞（Sorolla, Joaguin, 1863-1923）- 作品
　評論 3. 畫家 - 西班牙 - 傳記
909.9461　　　　　　　　　　　　　90016946

世界名畫家全集

索羅亞 J.Sorolla

何政廣／主編　周芳蓮／著

主　　　編　何政廣
編　　　輯　王庭玫・江淑玲・黃舒屏
美 術 編 輯　黃文娟
出 版 者　藝術家出版社
　　　　　　台北市重慶南路一段 147 號 6 樓
　　　　　　TEL：（02）23719692~3
　　　　　　FAX：（02）23317096
　　　　　　郵政劃撥：0104479-8 號藝術家雜誌社帳戶
總 經 銷　時報文化出版企業股份有限公司
　　　　　　桃園縣龜山鄉萬壽路二段351號
　　　　　　TEL：（02）2306-6842
分　　　社　台南市西門路一段 223 巷 10 弄 26 號
　　　　　　TEL：（06）2617268
　　　　　　FAX：（06）2637698
　　　　　　台中縣潭子鄉大豐路二段 186 巷 6 弄 35 號
　　　　　　TEL：（04）25340234
　　　　　　FAX：（04）25331186
製 版 印 刷　耘橋彩色印刷有限公司
初　　　版　2001 年 10 月
定　　　價　台幣 480 元

ISBN　986-7957-05-9（平裝）
法律顧問　蕭雄淋